蔡詩芸愛塗鴉 之

學校很有事？

蔡詩芸 著

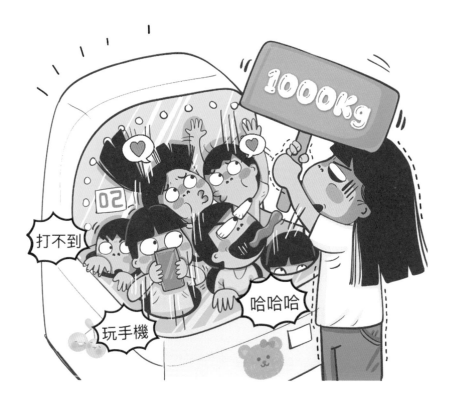

 目錄

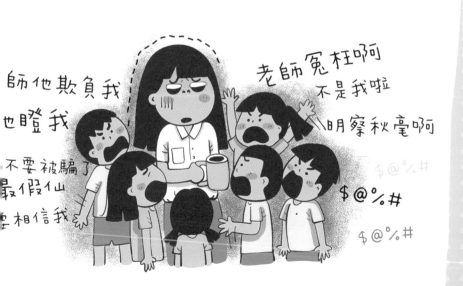

作者序

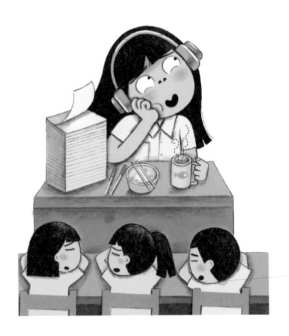

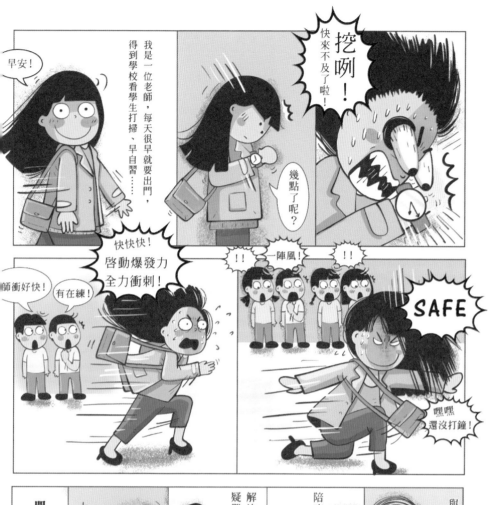

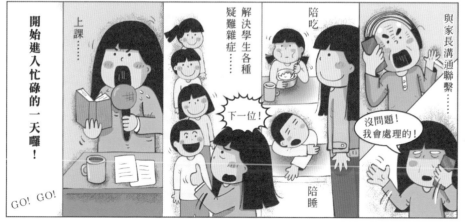

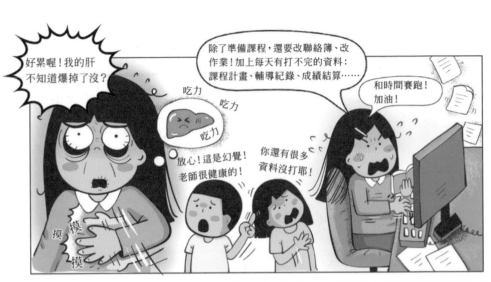

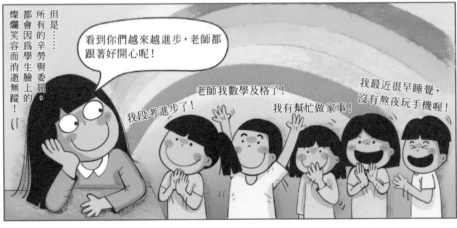

幼苗日漸茁壯……最後長成大樹。

孩子們再見了！
要勇敢追夢、繼續努力喔！

我們會加油的！

老師再見！

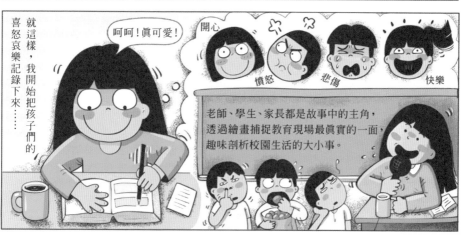

就這樣，我開始把孩子們的喜怒哀樂記錄下來……

呵呵！真可愛！

開心　　憤怒　　悲傷　　快樂

老師、學生、家長都是故事中的主角，
透過繪畫捕捉教育現場最真實的一面，
趣味剖析校園生活的大小事。

謹以每幅創作　致

正在陪伴孩子成長向上的你
正在經歷青春蛻變茁壯的你
正在憶起校園單純美好的你
正在給予無限溫暖支持的你
正在翻閱露出會心一笑的你

讓我們一起加油吧！

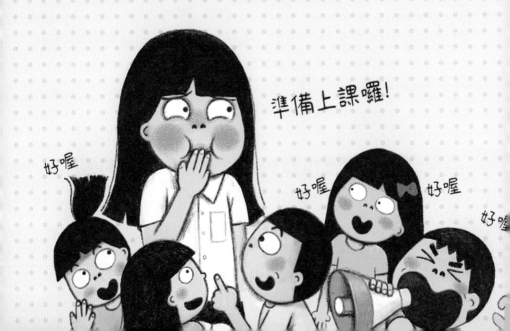

Chapter 1

老師，
還有事嗎？

「開學了！」
就是這句讓老師聞風喪膽的話，
勾起多少老師愛恨情仇的情緒、血淚交織的回憶。
讓人不禁大喊：「老師，怎麼那麼多事！」

開學症候群

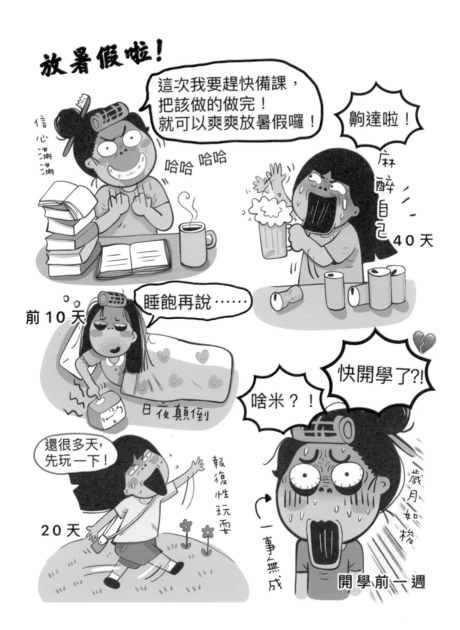

很多事要忙，我沒有忘記，是害怕想起來！

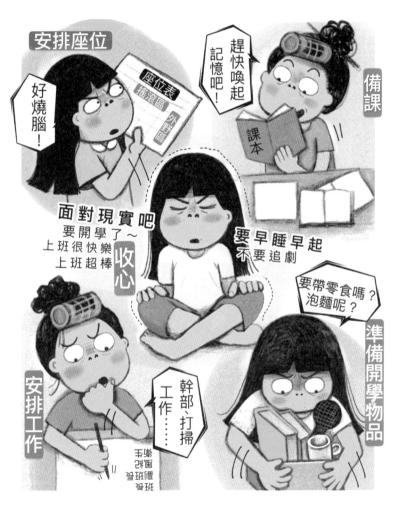

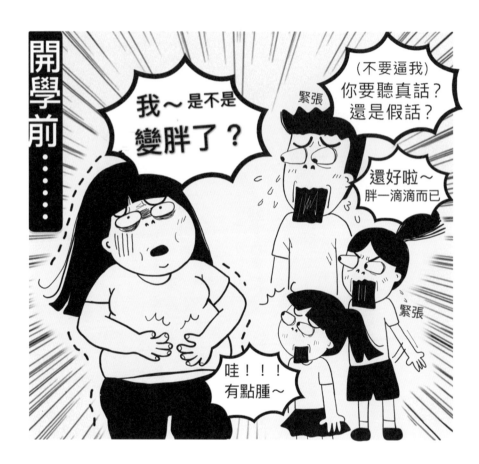

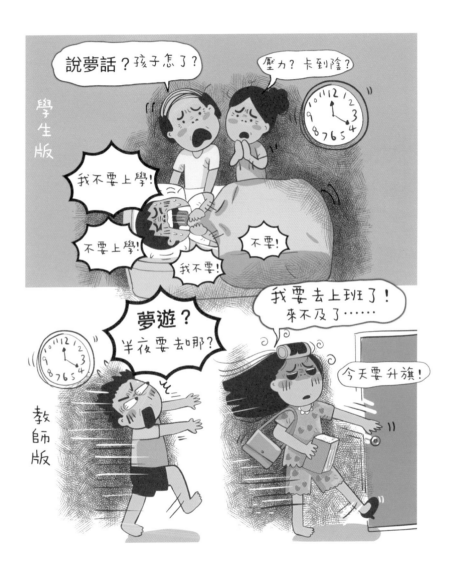

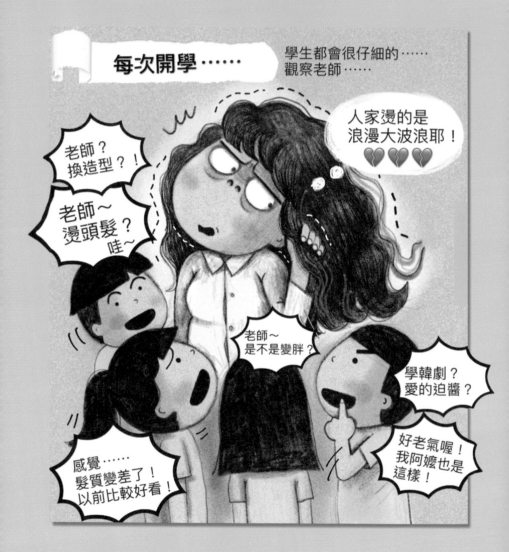

老師72變

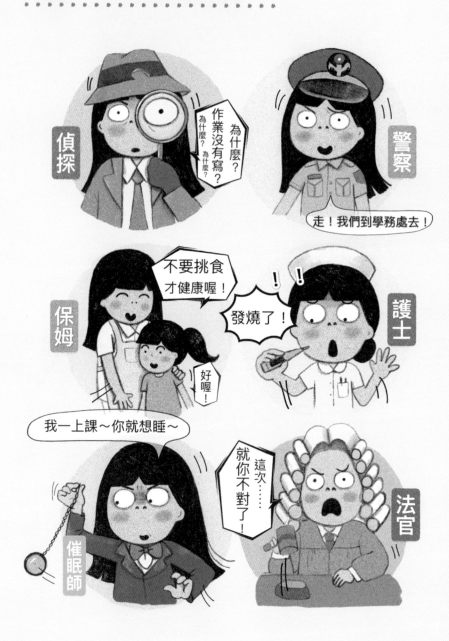

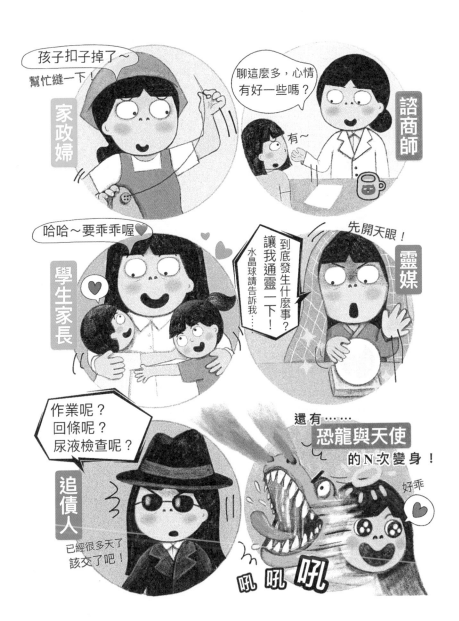

變身偵探

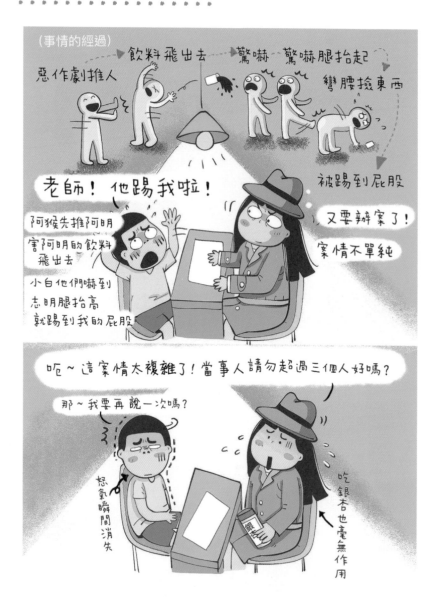

(事情的經過)

惡作劇推人 → 飲料飛出去 → 驚嚇 → 驚嚇腿抬起 → 彎腰撿東西 → 被踢到屁股

老師！他踢我啦！

阿猴先推阿明
害阿明的飲料
飛出去

小白他們嚇到
志明腿抬高
就踢到我的屁股

又要辦案了！
案情不單純

呃～這案情太複雜了！當事人請勿超過三個人好嗎？

那～我要再說一次嗎？

怒氣瞬間消失

吃銀杏也毫無作用

20

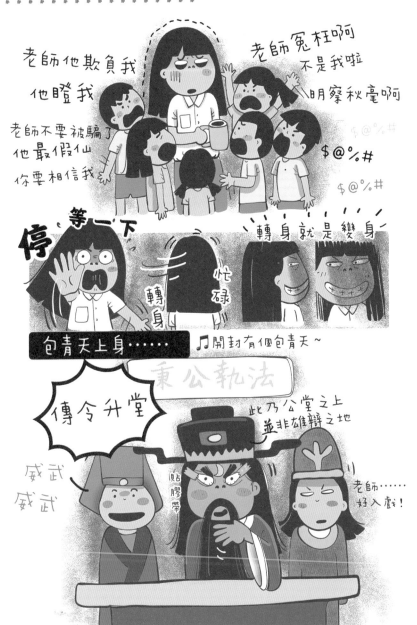

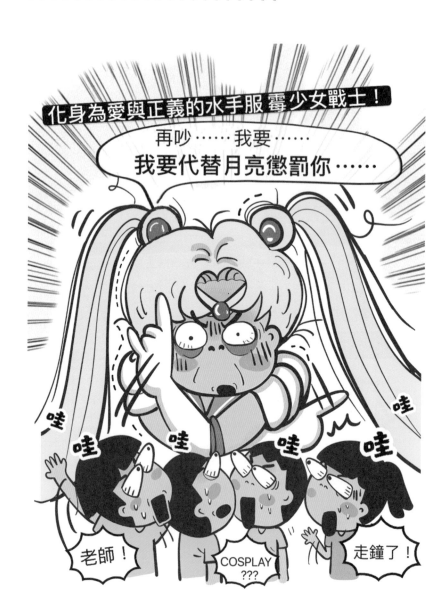

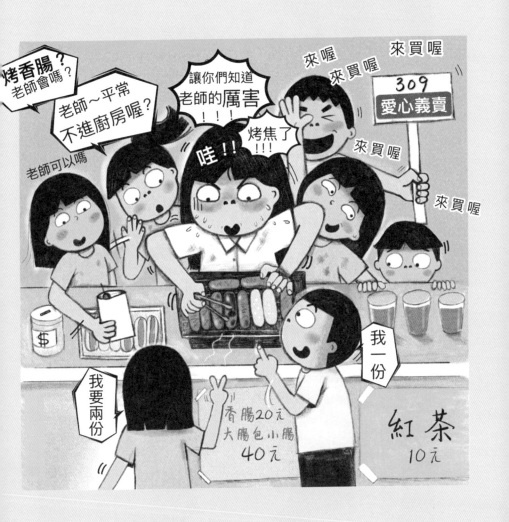

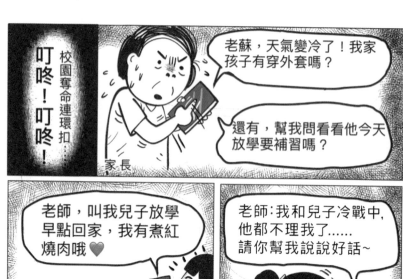

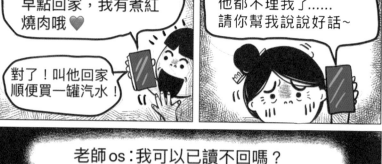

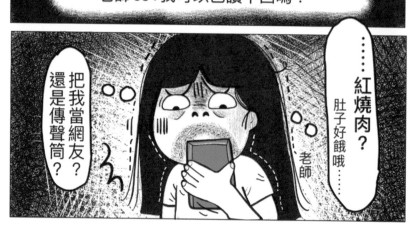

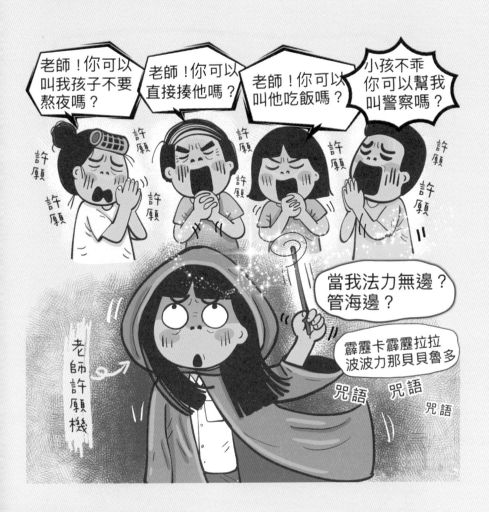

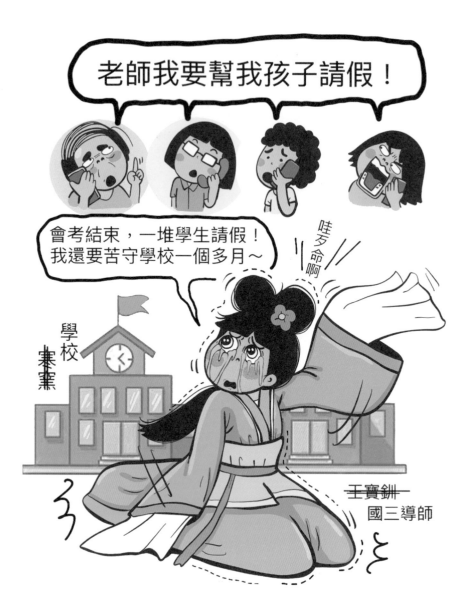

 上課一整天……

上班一整天，好落漆！

妝容完美

上午7:00

原形畢露

下午2:00

滿臉油光

上午10:00

慘不忍睹

呵呵

下午5:00

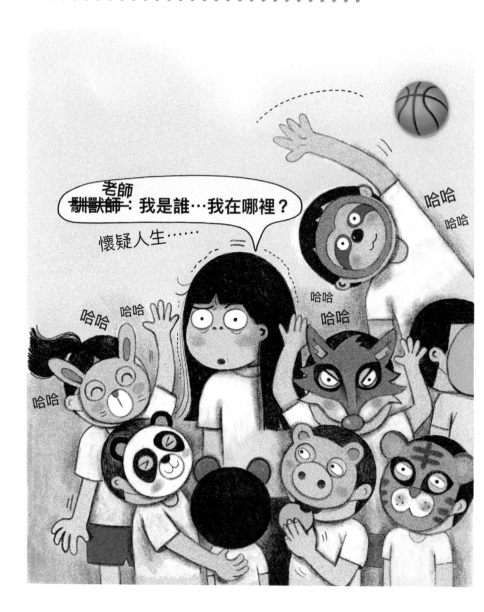

老師愛說笑

 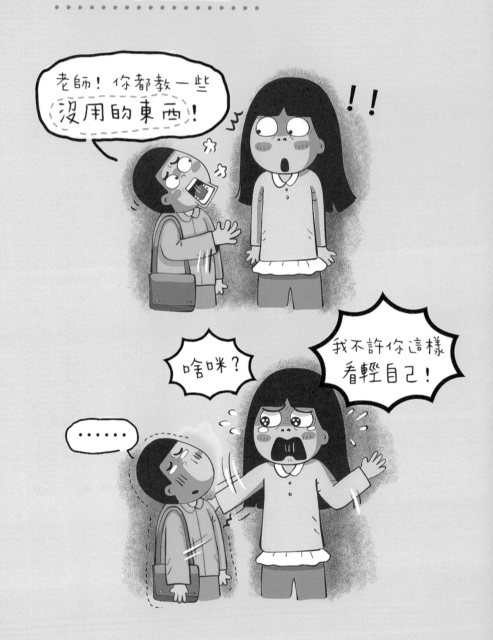

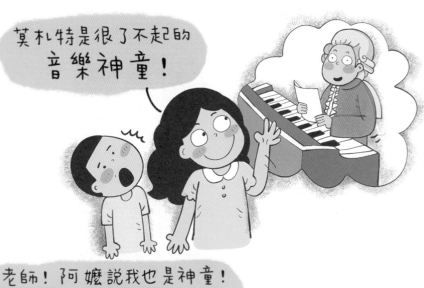

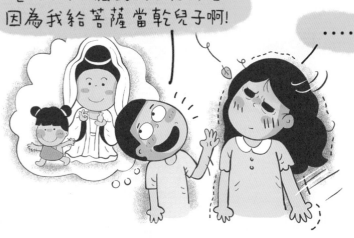

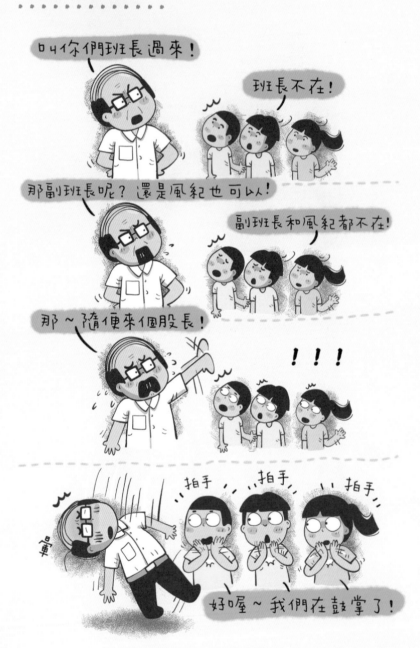

好嗆

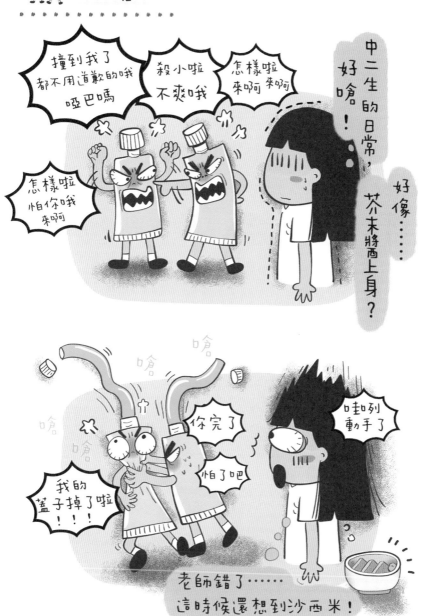

李宏毅幾班

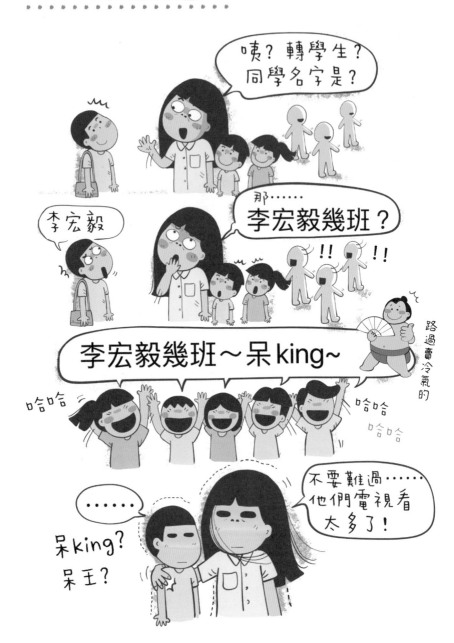

止咳化痰

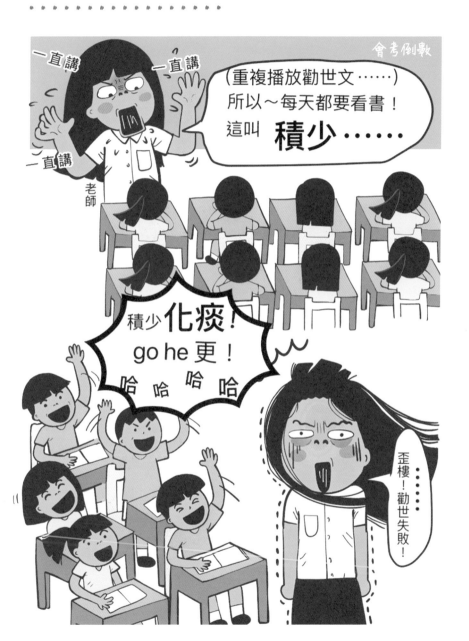

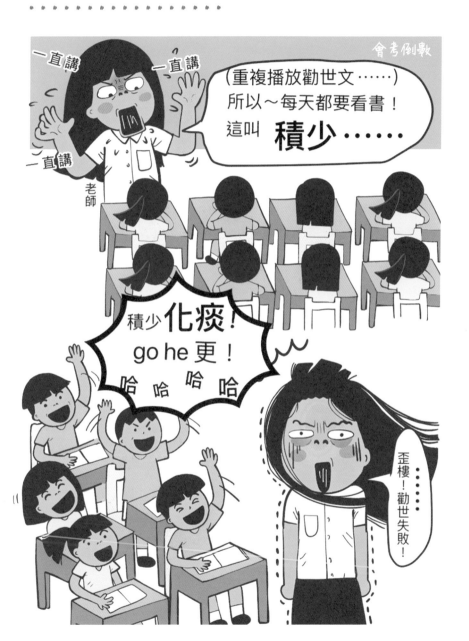

 鳩占鵲巢

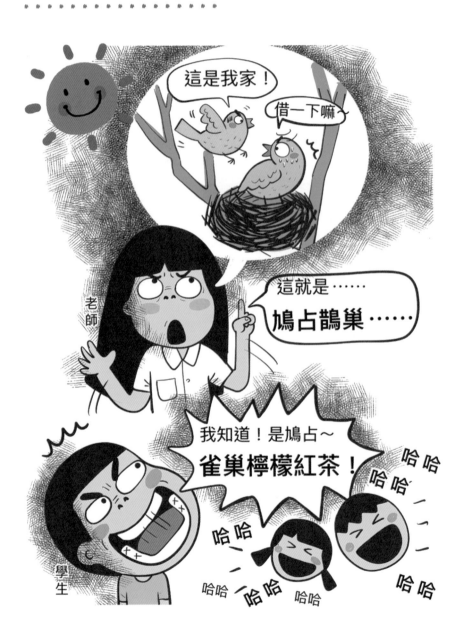

打地鼠

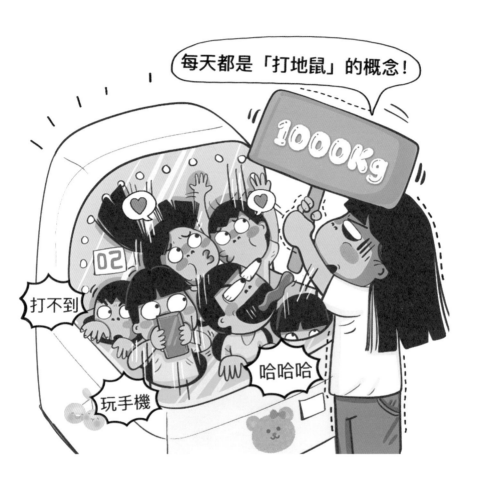

真心話，大考驗

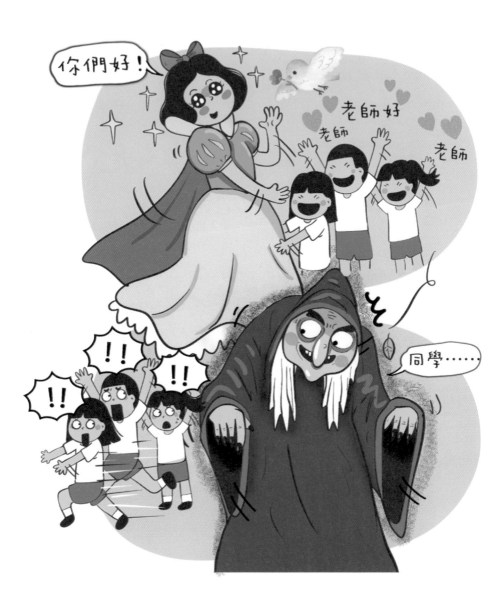

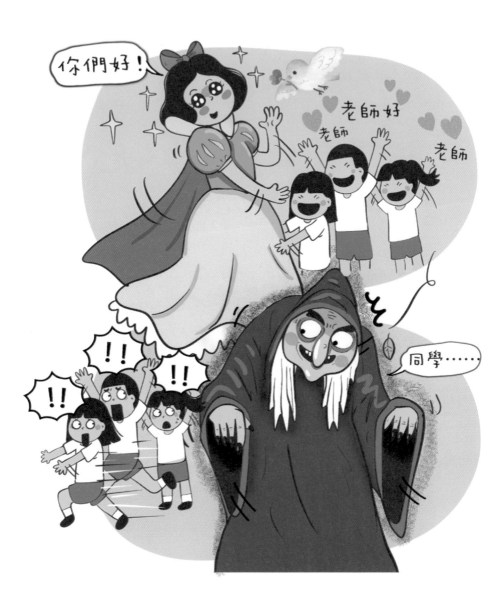

開學時的小心願

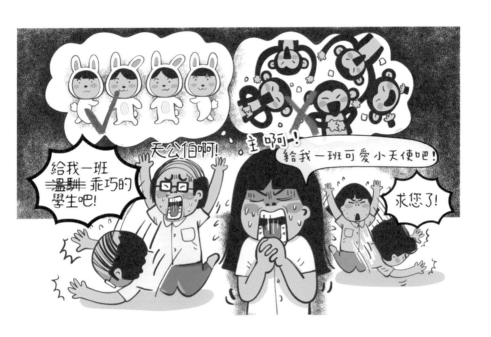

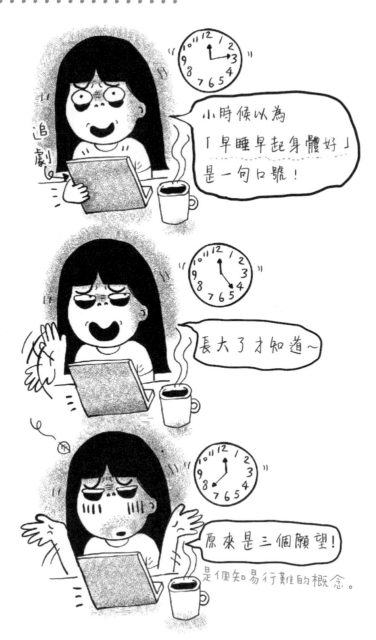

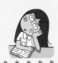

與餓的距離

早自習時間……

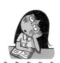

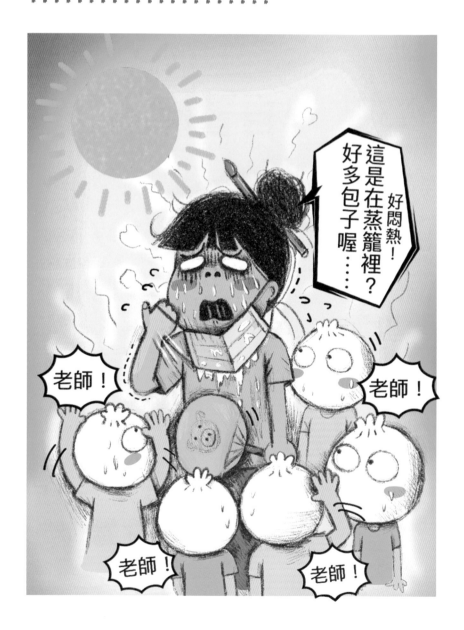

 皮笑肉不笑

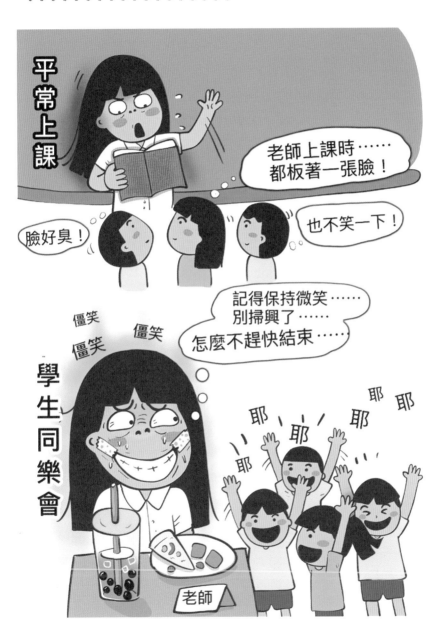

數學我比較弱！

啥咪？
你是老師耶！

應該
很強啊！

老師也會喝酒喔！

……

賺很多！
又穩定！

你是
老師耶！

有點貴～

你是
老師耶！

我孩子很普通！

很會教
才對啊～

穿這麼短！

你是
老師耶！

天壽喔～

你是
老師耶！

動起來！
動起來！

已經很晚了！

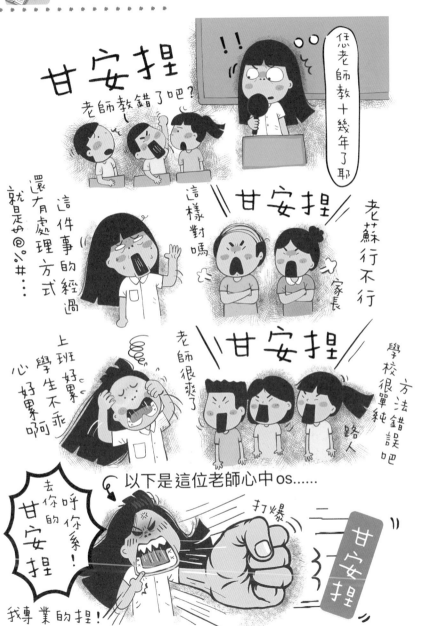

當學校施工時……

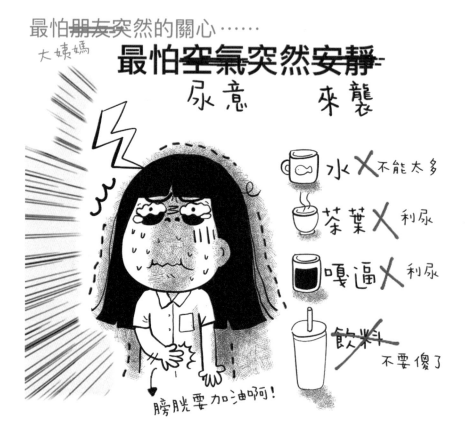

#連連看，有幾條？

腋下淹水

邂逅素顏遇到學生

不要認出我來…

牙縫卡菜渣

臉上的妝土石流

睫毛膏…

拉鏈沒拉

石門水庫

「剛教」到哪？

說了引人遐想的話

我上到哪裡…

上課失憶

我罵到哪裡…

罵人失憶

歹勢啦…

瓦斯外洩

劃錯重點

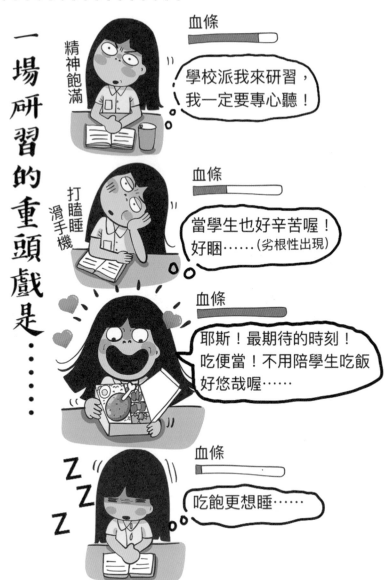

結果，我對中午的便當最有印象。

監考中

 當機
想睡

化作春泥更護花?

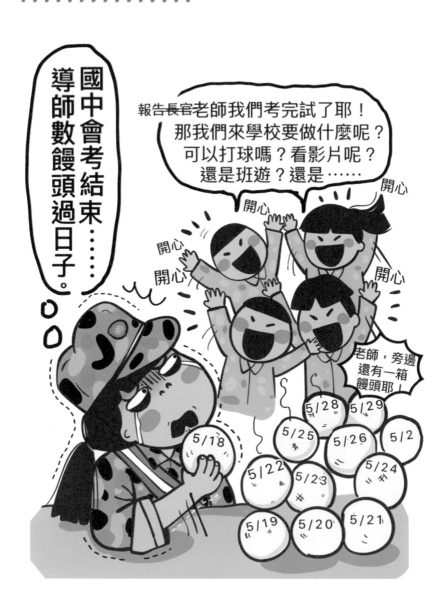

誰先解脫

國三會考倒數……

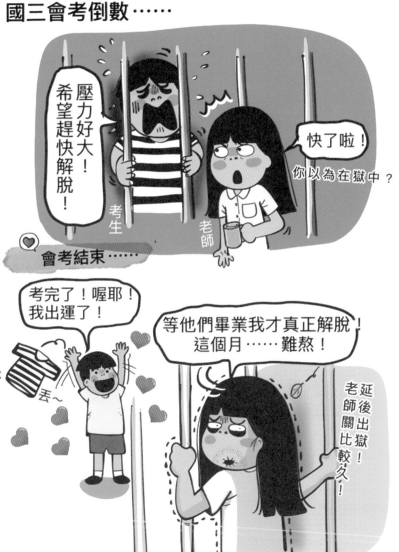

壓力好大！希望趕快解脫！

快了啦！

你以為在獄中？

考生

老師

會考結束……

考完了！喔耶！我出運了！

丟～

等他們畢業我才真正解脫！這個月……難熬！

延後出獄！老師關比較久！

公雞啼♫小鳥叫♪太陽出來了♫

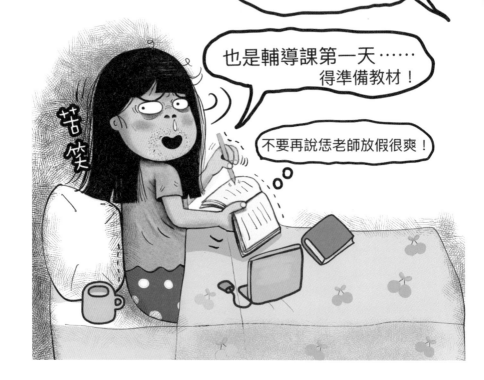

暑假第一天耶！
你這麼早起床是？

也是輔導課第一天……
得準備教材！

不要再說恁老師放假很爽！

苦笑

暖心時刻

職業病發作

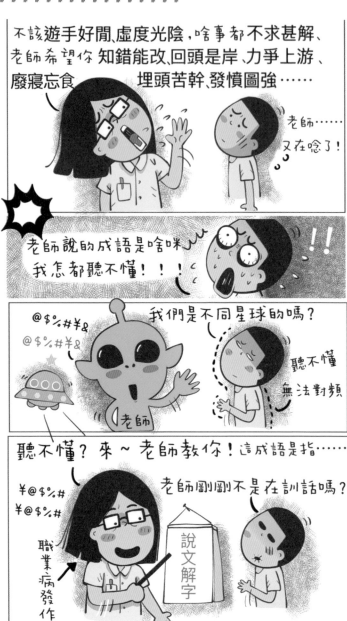

56

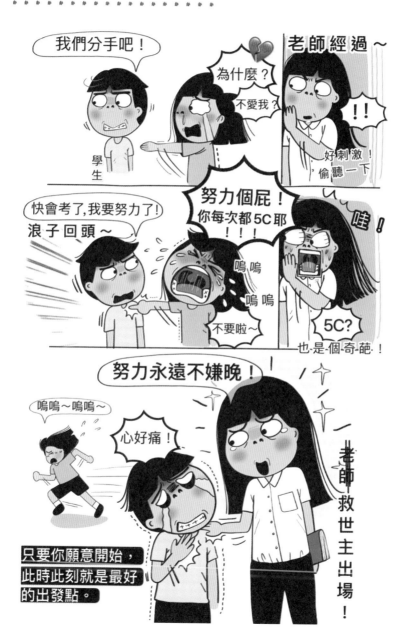

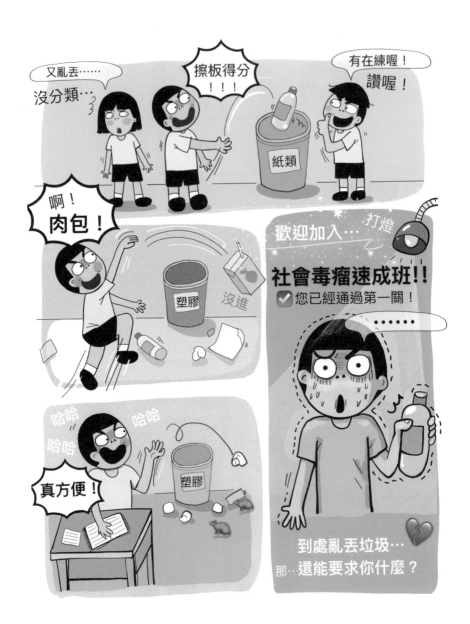

拒絕惡作劇！

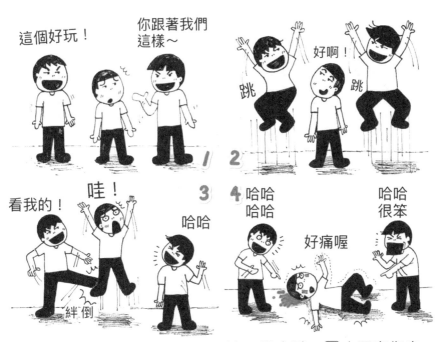

零霸凌

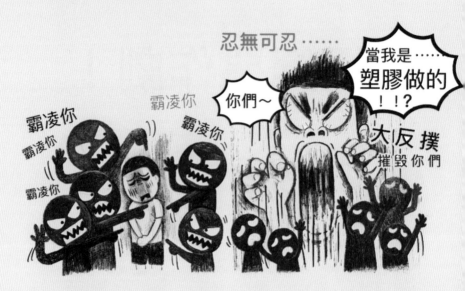

「被霸凌者」看不見的傷口最痛!

#試著站在對方立場想想

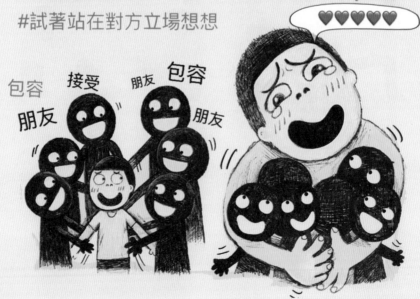

父母是孩子的鏡子

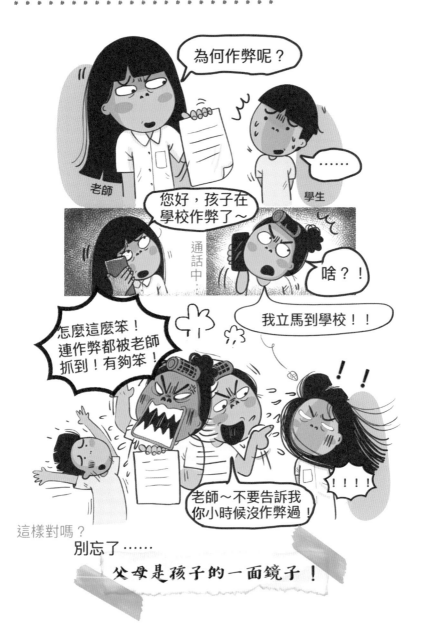

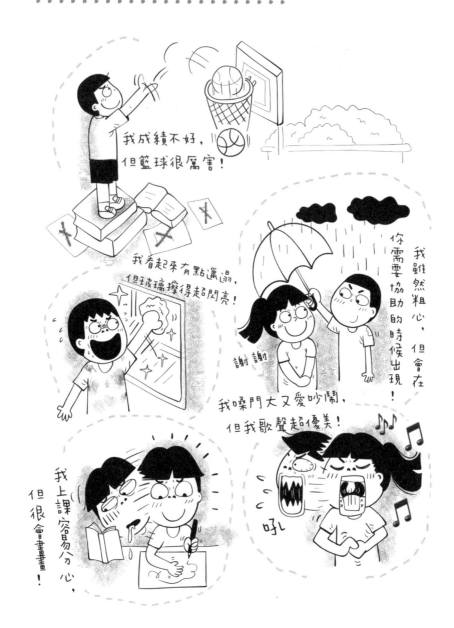

在乎

我知道大考快到了~但每天耍廢有錯嗎?
讀書有什麼用?成績爛又怎麼樣?
高學歷也是失業的一堆啊!

老師~
你歧視我嗎?
真是夠了!

我不在乎!
我不在乎!
我不在乎!

放大鏡

激動

慌張

Errrr......
你花了三分鐘在說一件
你不在乎的事?

承認你「在乎」是需要勇氣沒錯!
但唯有這樣,我才知道你還有救!

有些孩子~

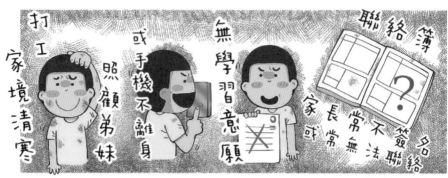

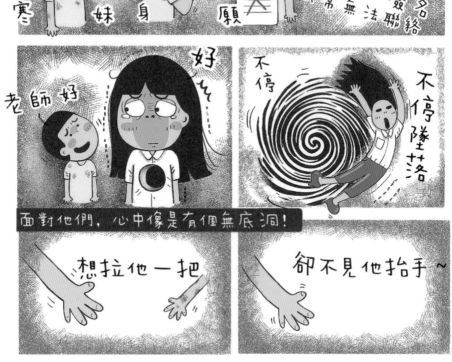

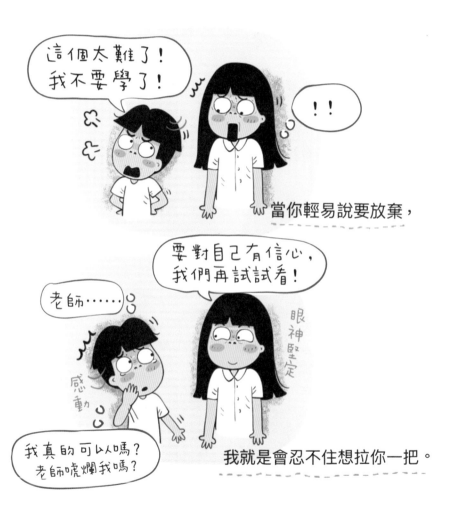

溫馨便利商店

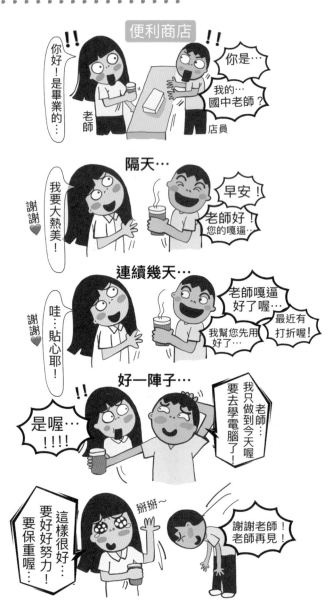

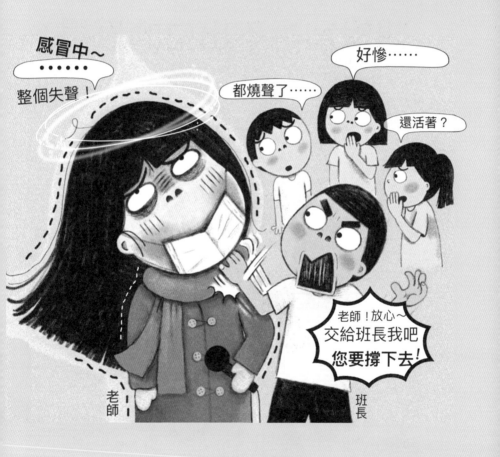

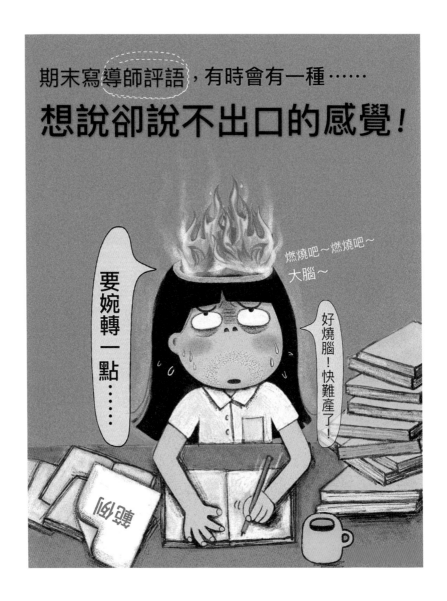

世紀大和解

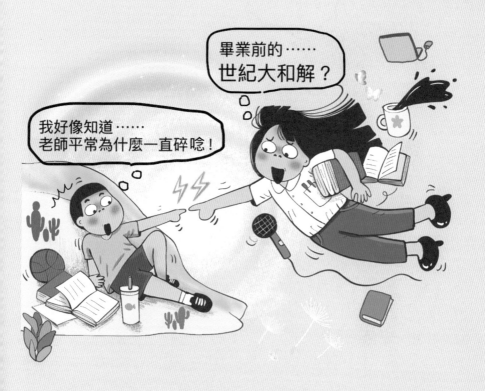

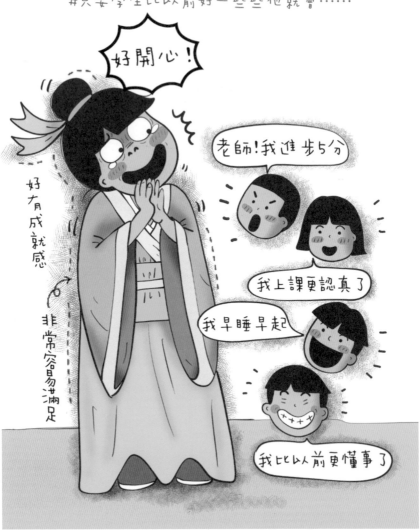

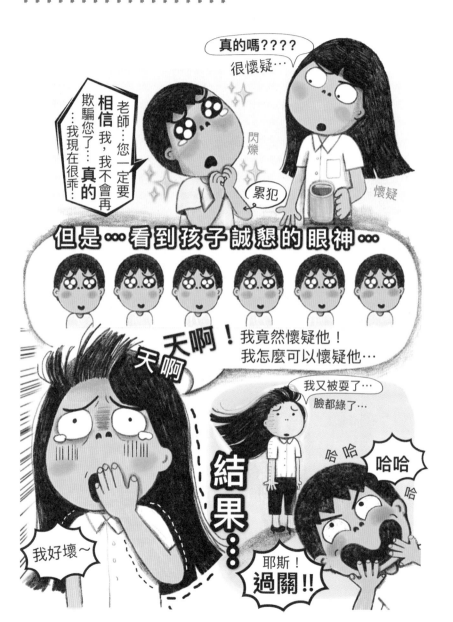

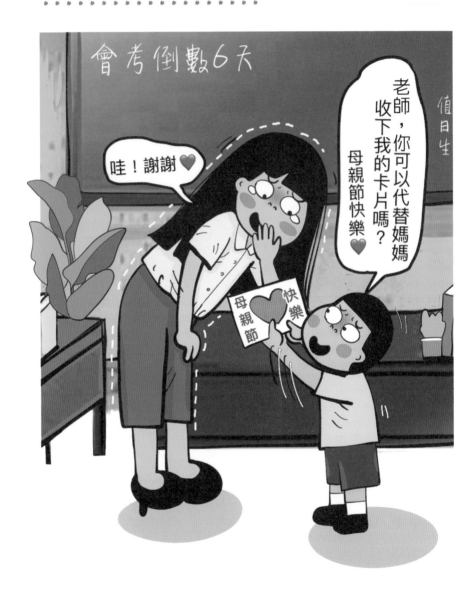

謝師卡

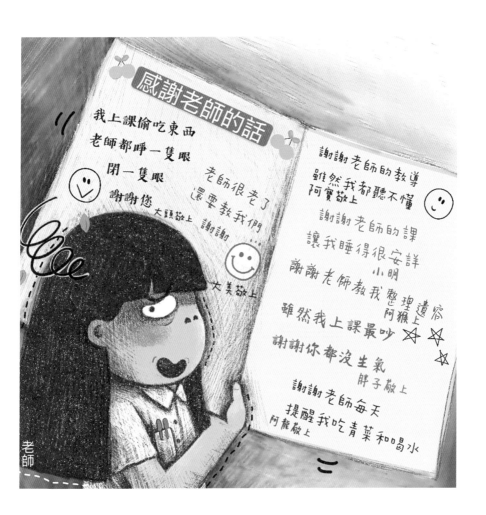

感謝老師的話

我上課偷吃東西
老師都睜一隻眼
閉一隻眼
謝謝您
　　　大頭敬上

老師很老了
還要教我們　謝謝

大美敬上

老師

謝謝老師的教導
雖然我都聽不懂
阿寶敬上

謝謝老師的課
讓我睡得很安詳
小明

謝謝老師教我整理遺容
阿猴上

雖然我上課最吵
謝謝你都沒生氣
胖子敬上

謝謝老師每天
提醒我吃青菜和喝水
阿龍敬上

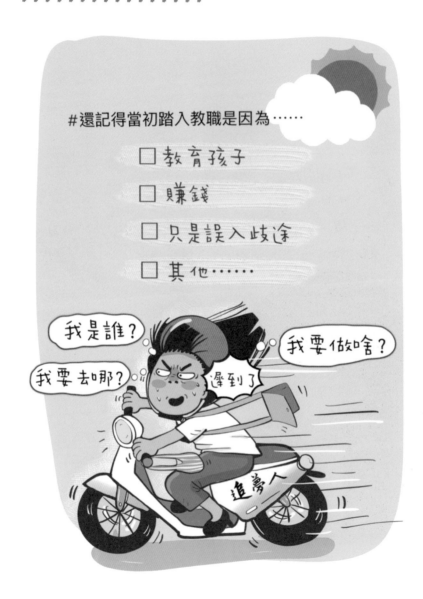

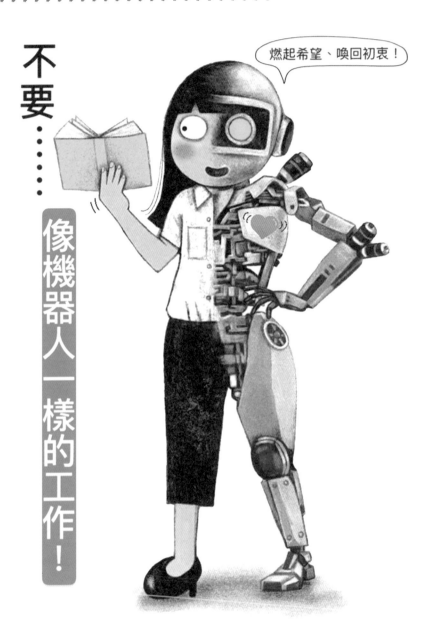

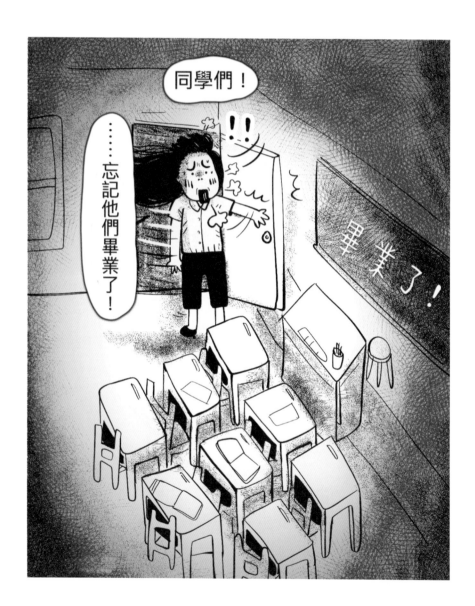

關於老師，
你知道的太少

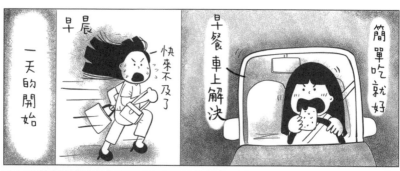

一天的開始

早晨

快來不及了

早餐車上解決

簡單吃就好

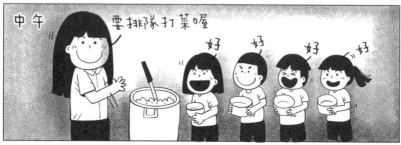

中午

要排隊打菜喔

好 好 好 好

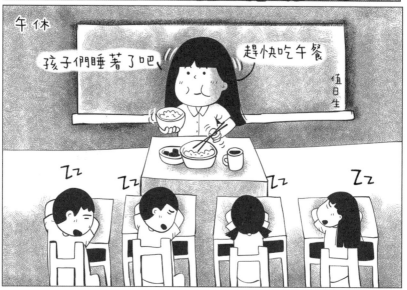

午休

孩子們睡著了吧

趕快吃午餐

值日生

ZZ ZZ ZZ ZZ

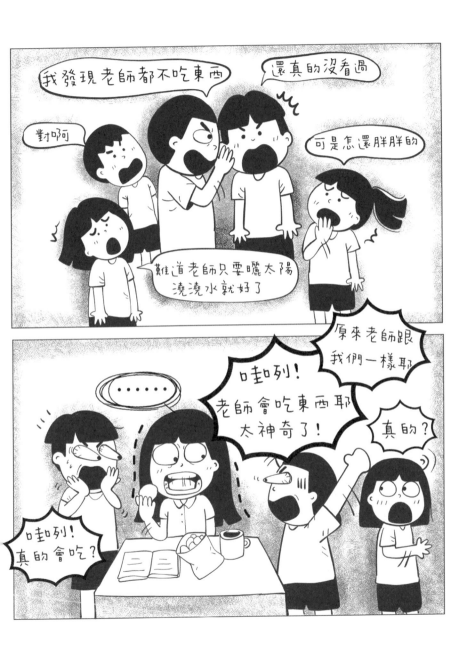

校園穿著不NG

要穿啥呢?

每天都為了要穿〈舍〉而感到頭痛……

??

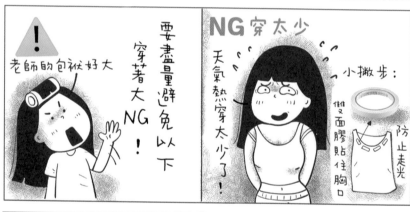

要盡量避免以下穿著大NG!

老師的包袱好大

NG 穿太少

天氣熱穿太少了!

小撇步:

防止走光

雙面膠貼住胸口

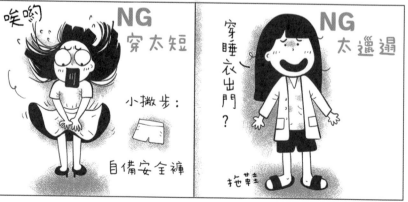

唉喲

NG 穿太短

小撇步:

自備安全褲

穿睡衣出門?

NG 太邋遢

拖鞋

80

NG 高跟鞋

久站會痛

小撇步：

自備拖鞋
下課可穿

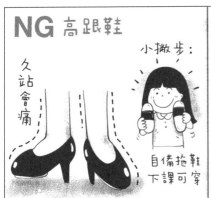

NG 連續重複穿

老師昨天沒洗澡

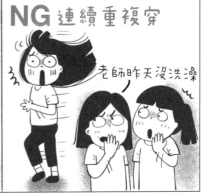

NG 太透明

阿娘喂！

NG 有特殊字眼

我怎穿這件上班！

什麼

NG 有明顯政治傾向

當選　　當選

要盡量避免這些NG穿著
我較喜歡方便活動的褲裝
加上寬寬的T恤
還有平底鞋

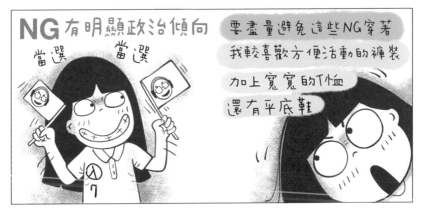

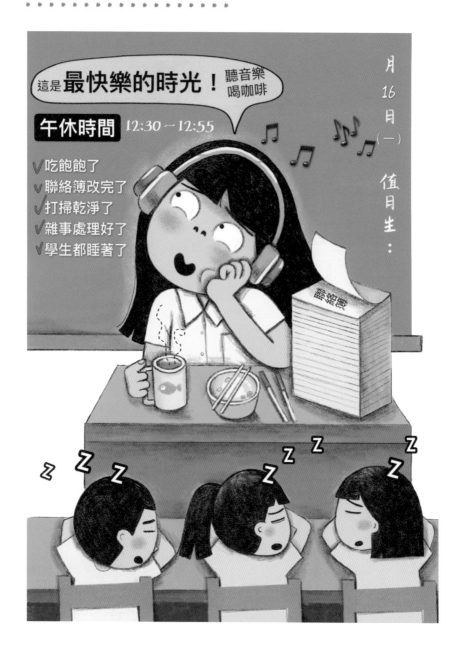

 用餐品質

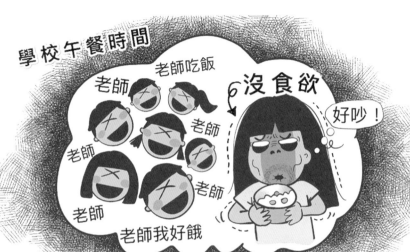

學校午餐時間

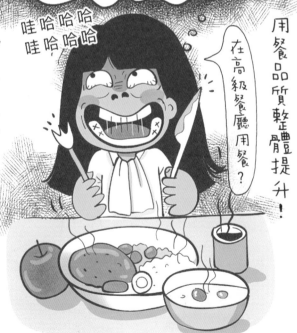

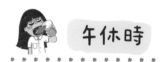

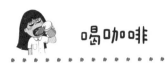

 賞味期限

時間：某個上班日的早晨
地點：學校辦公室

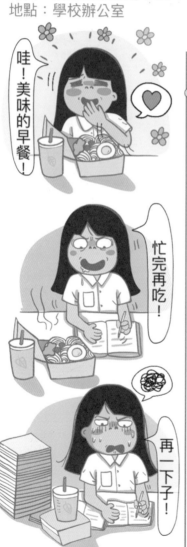

哇！美味的早餐！

忙完再吃！

再一下子！

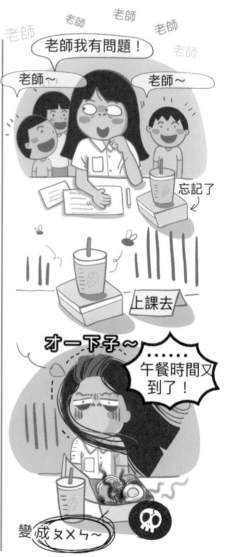

老師我有問題！

老師 老師 老師 老師 老師 老師

忘記了

上課去

才一下子～

······午餐時間又到了！

變成ㄆㄨㄣ～

走味的茶

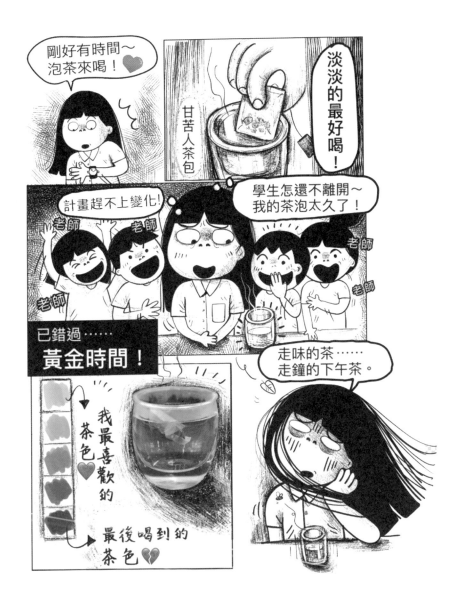

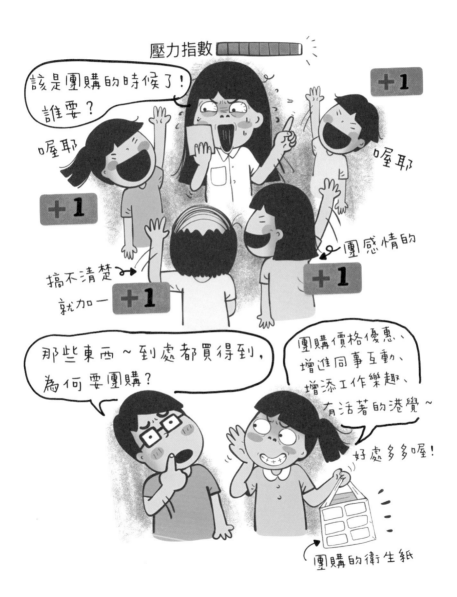

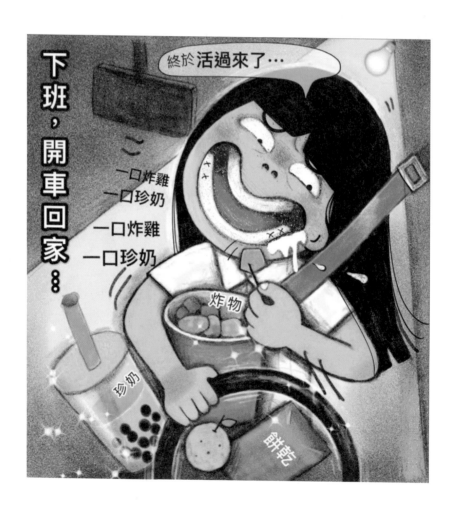

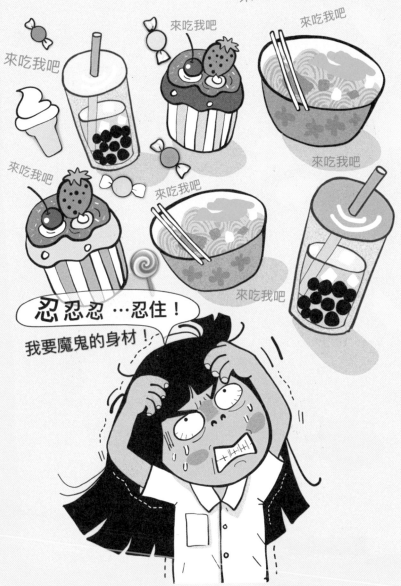

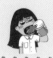

羅馬不是一天造成的

下班後常會出現的戲碼……　　今日跑馬燈出現～

上課中……

值日生

下課

去洗手間！

廁所

跑

好餓！

上辦公室

一直吃

上課去

日行一萬步

又跑

毒癮發作

嘎逼

一直講

一直講

喔耶！

老師再見！

下班了！

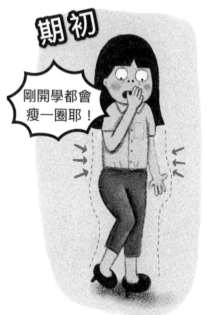

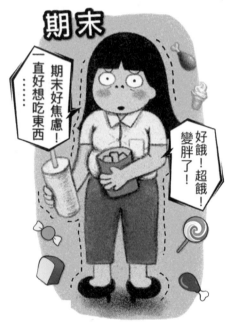

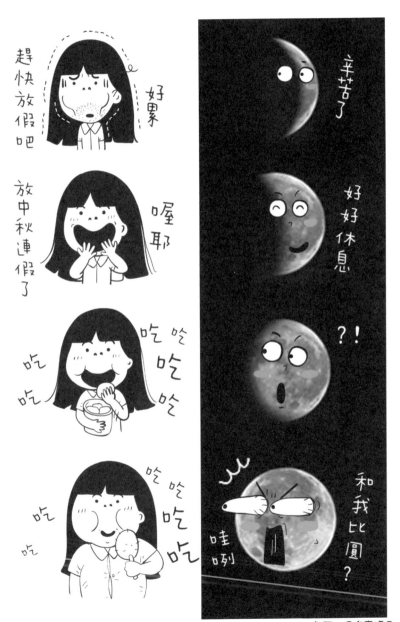

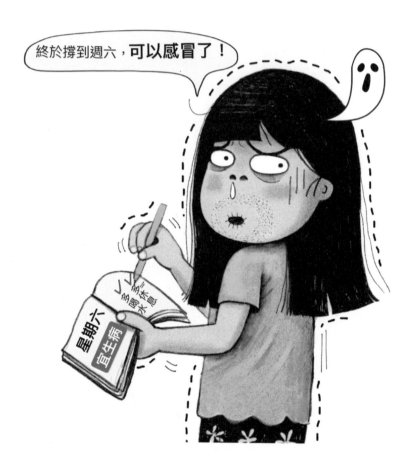

進廠維修

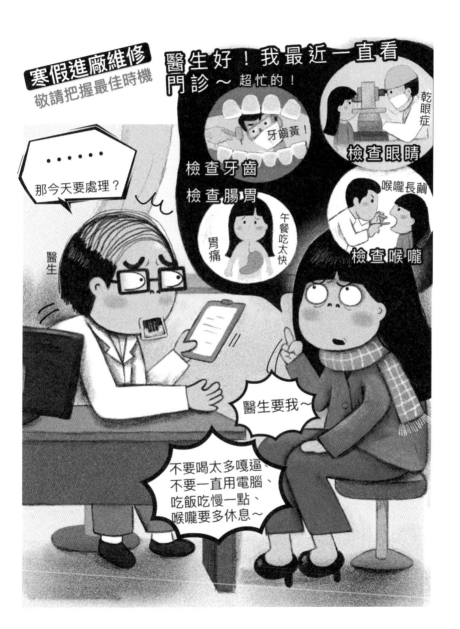

變身為 暴龍 的頻率太高！

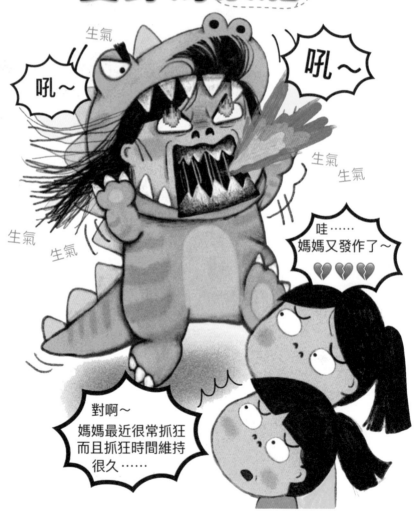

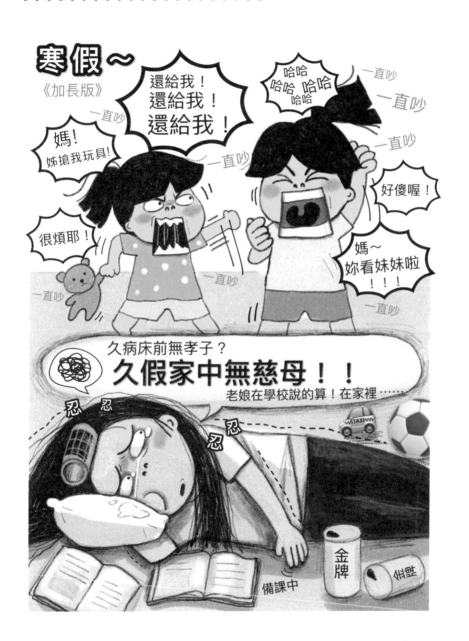

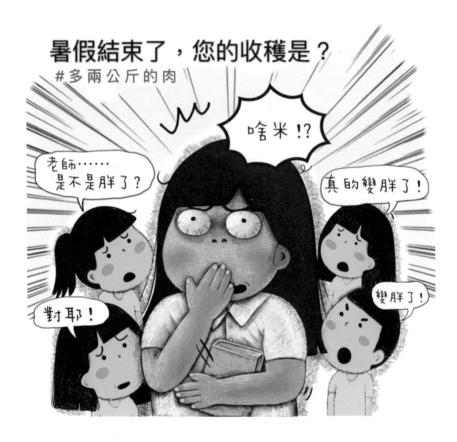

老師的無奈

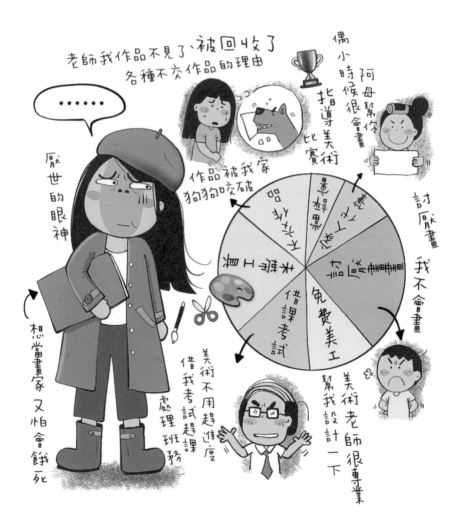

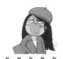

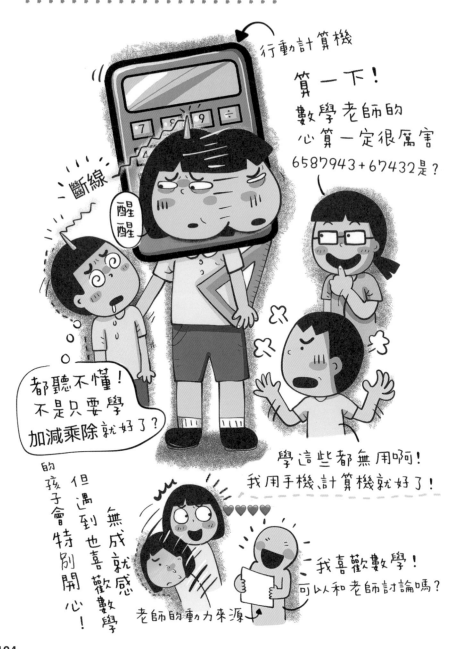

人體翻譯機的英文老師

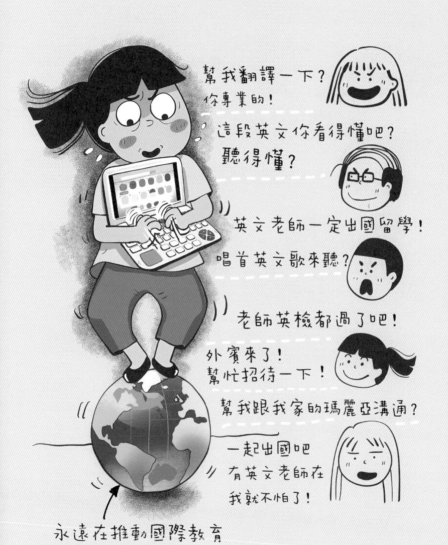

幫我翻譯一下？
你專業的！

這段英文你看得懂吧？
聽得懂？

英文老師一定出國留學！
唱首英文歌來聽？

老師英檢都過了吧！

外賓來了！
幫忙招待一下！

幫我跟我家的瑪麗亞溝通？

一起出國吧
有英文老師在
我就不怕了！

永遠在推動國際教育

 天使般的輔導老師

#輔導老師常會遇到……

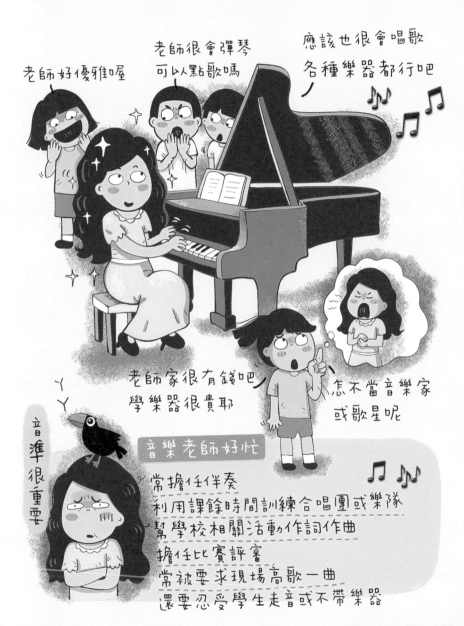

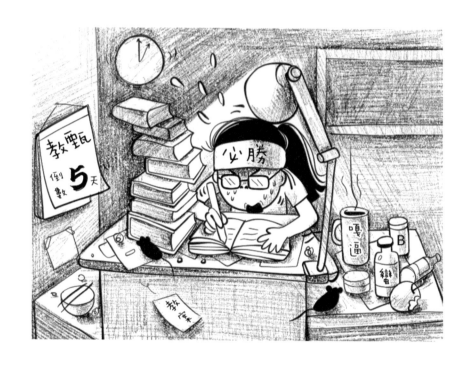

教師甄試，那不堪回首的煎熬歲月！
當時，最大的敵人不是其他考生，
是自己！
因為得在多次的挫敗中，
逼自己繼續維持著信心。

08

終於下班了！

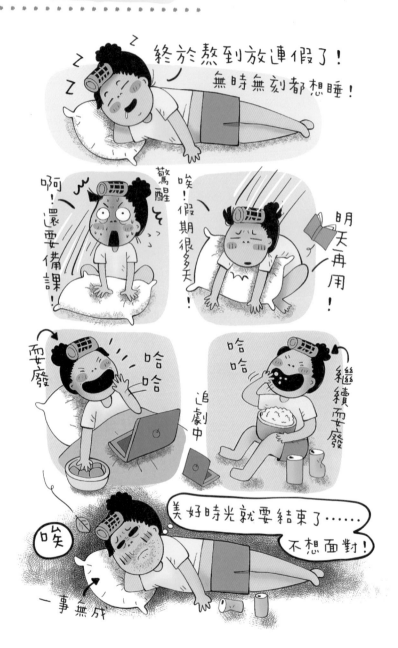

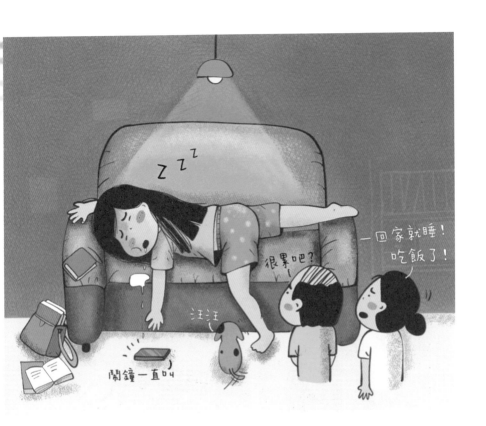

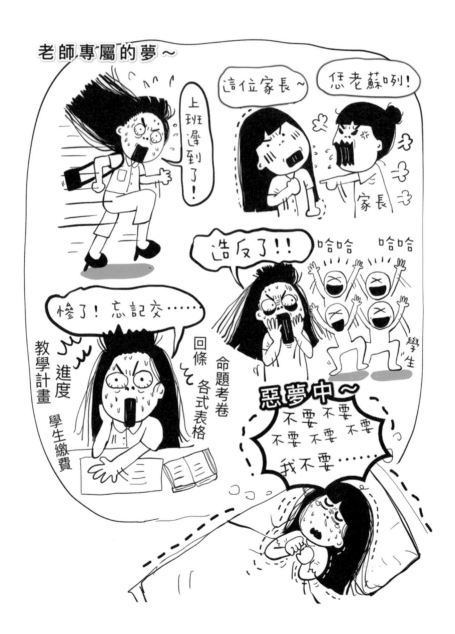

 制約

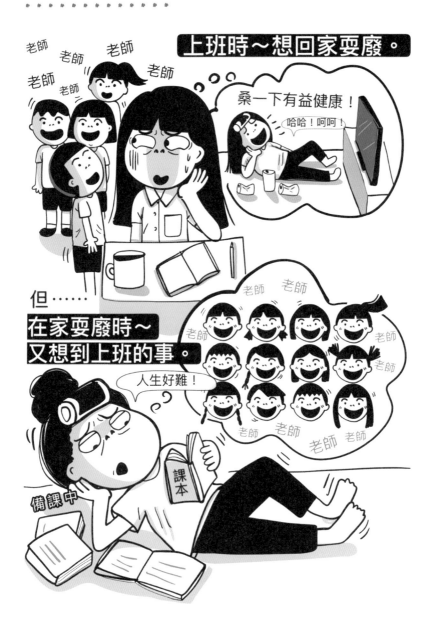

 ## 不想 說話

下班回家……

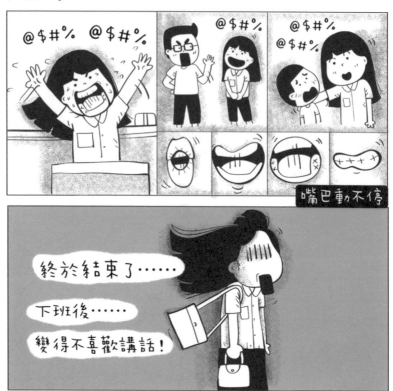

@$#% @$#%

@$#%

@$#%
@$#%

嘴巴動不停

終於結束了……

下班後……

變得不喜歡講話！

……

……

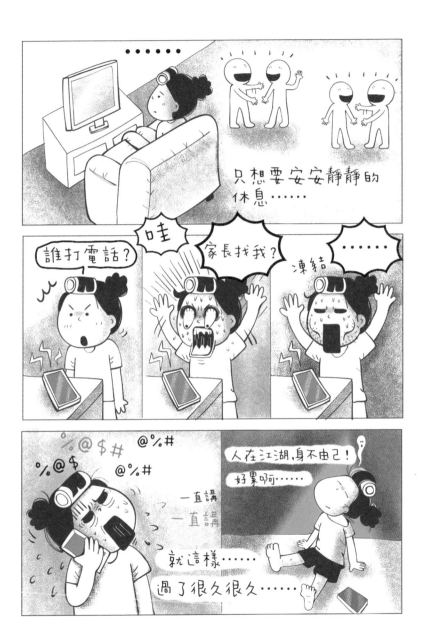

打造一個可以徹底放鬆的地方......

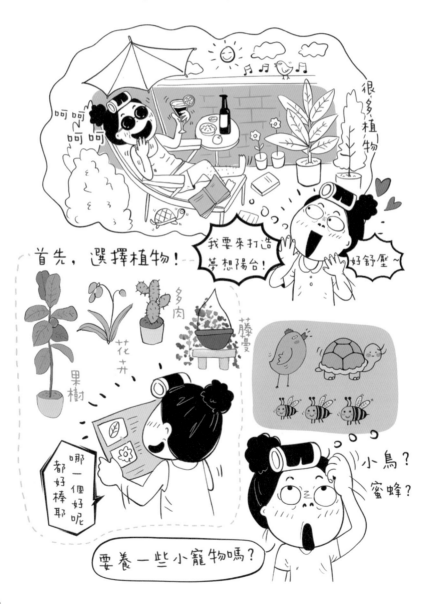

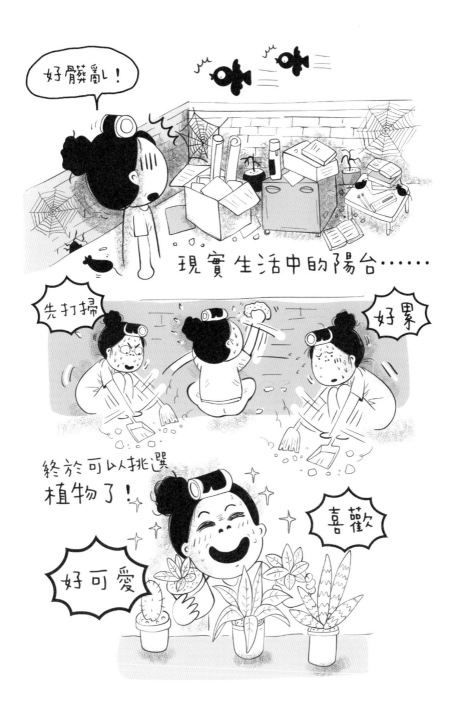

將將 將將……

哇！
整理好了

每天下班都期待……

開心 開心

趕快回家

要去陽台看看植物們🖤

吵 吵 吵 吵
吵

有時覺得小植物、小動物
真的比較可愛……
尤其被學生魯氣過後！

學生

118

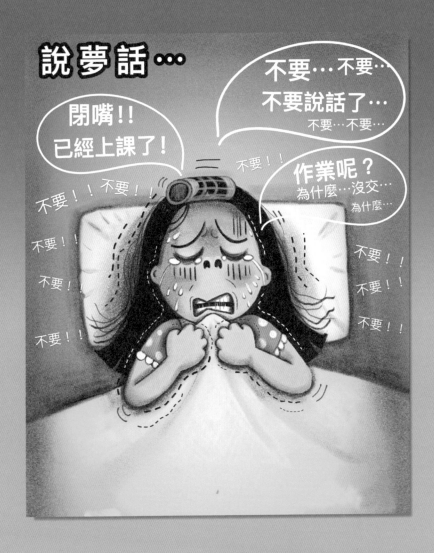

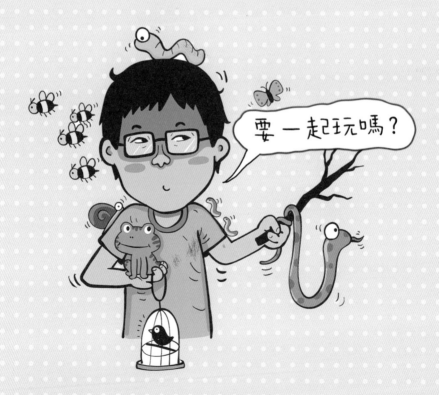

Chapter 2

同學，
你有事嗎？

「上課了!」

這句三字緊箍咒，

牽動國中生所有的喜怒哀樂──

初嚐人情冷暖，懷抱青春夢想，

國中生的心事，你懂不懂？

同學上課中

新目標

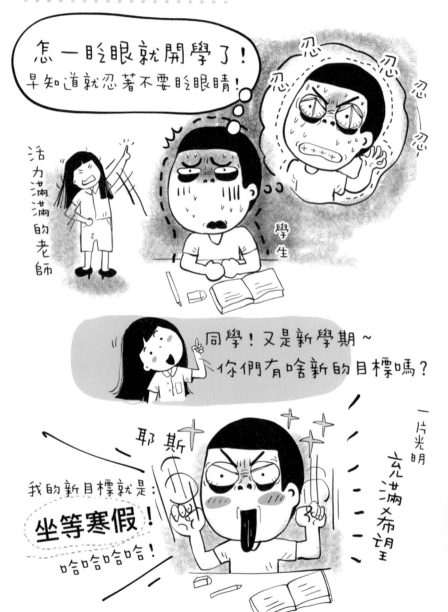



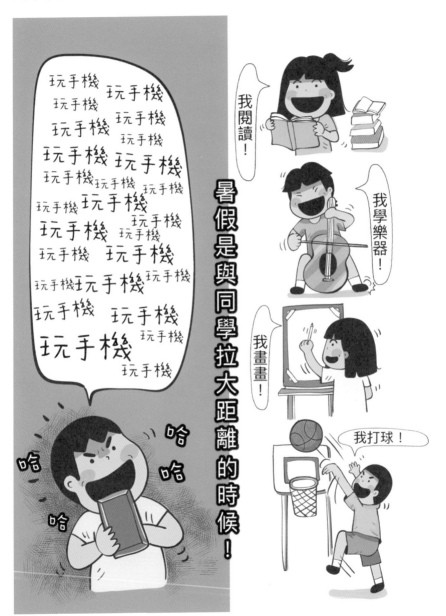

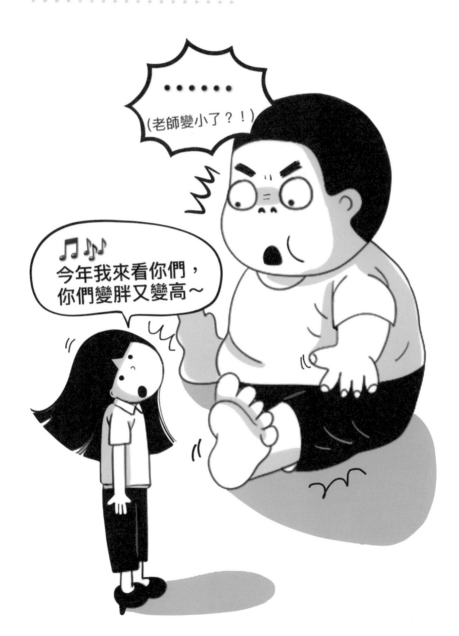

像極了愛情

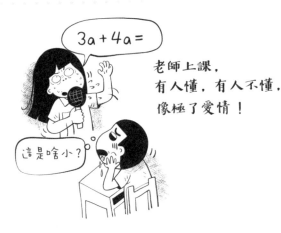

$3a + 4a =$

這是啥小？

老師上課，
有人懂，有人不懂，
像極了愛情！

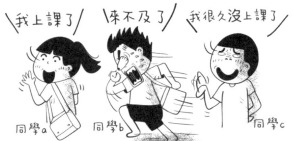

我上課了　來不及了　我很久沒上課了

同學a　同學b　同學c

關於上學這件事，有人準時，有人遲到，有人中輟，
像極了愛情！

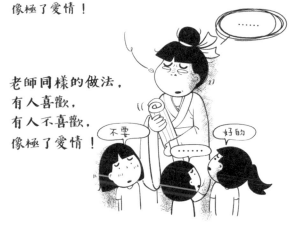

老師同樣的做法，
有人喜歡，
有人不喜歡，
像極了愛情！

......

不要　......　好的

上課中…
學生看到導師經過都會挫一下？

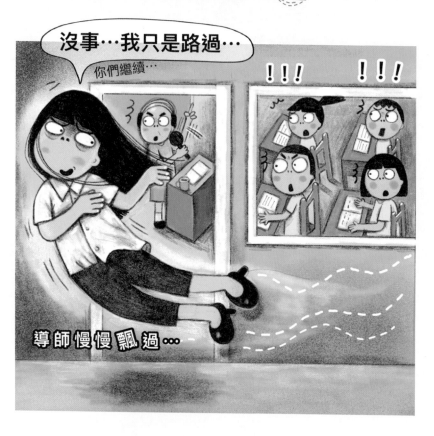

歌唱考試

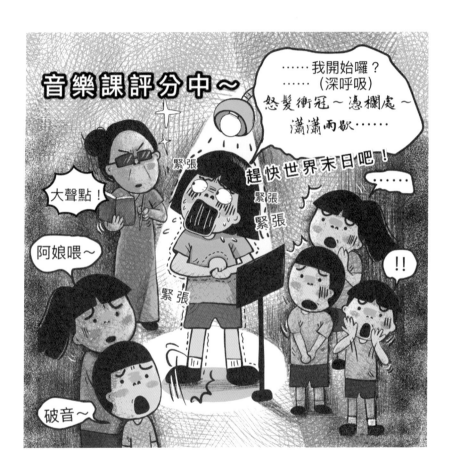

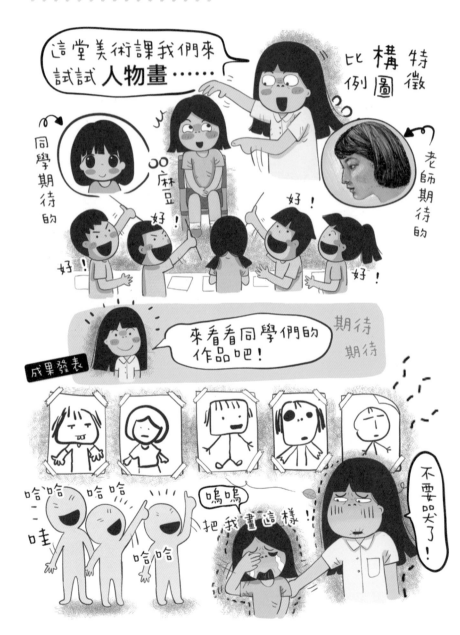

傻傻家政課

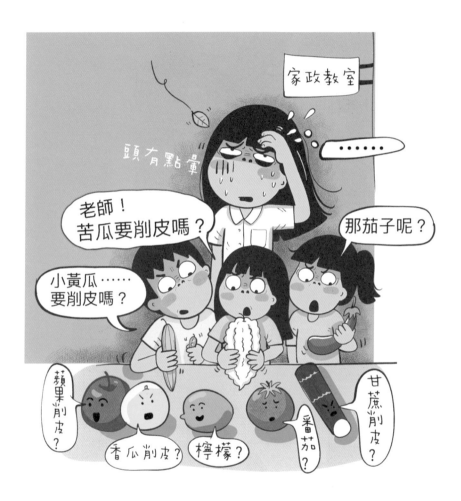

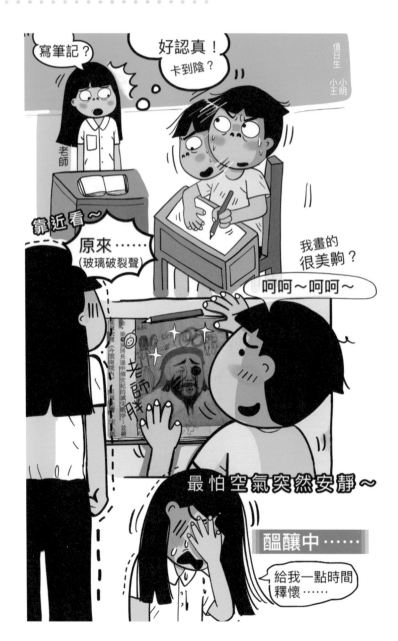

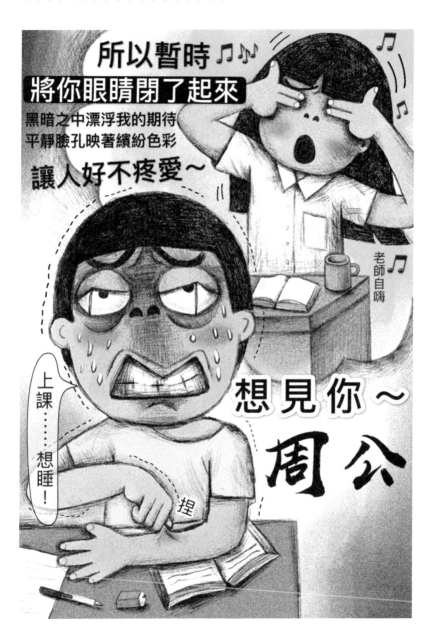

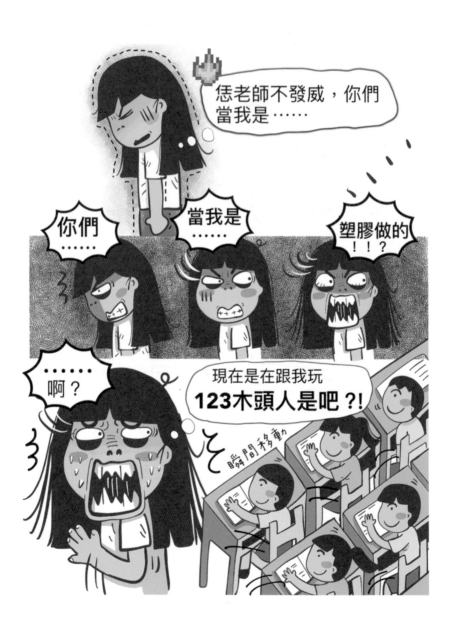

螳螂捕蟬，黃雀在後

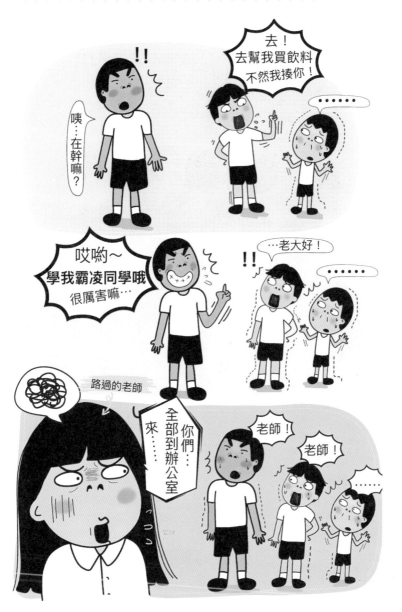

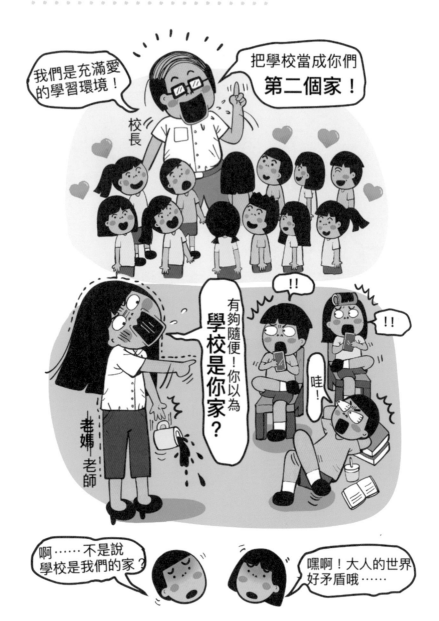

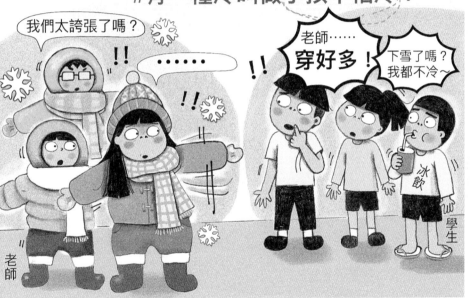

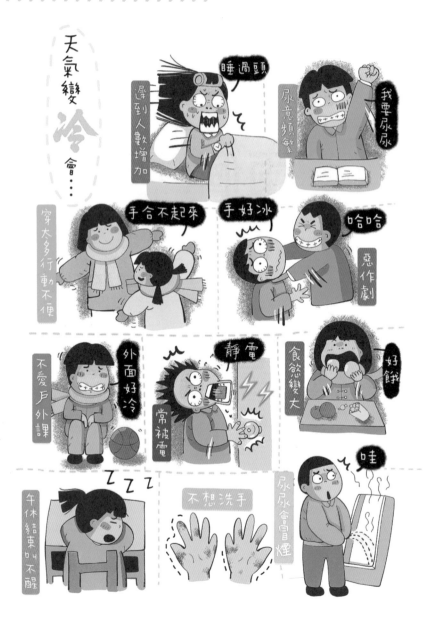

男女大不同

背景：比較單純的男生世界

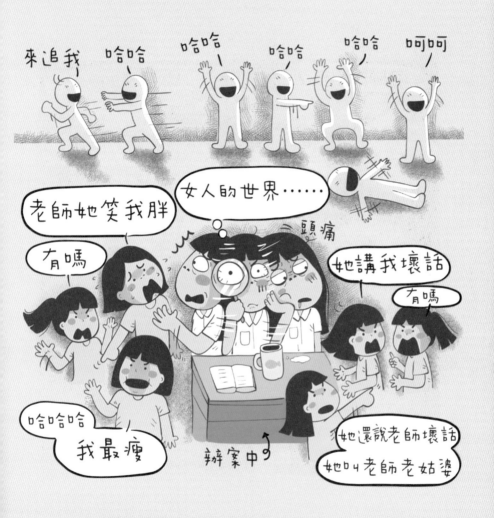

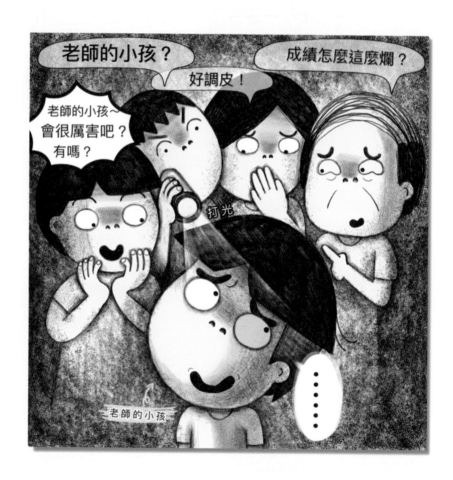

 局外人

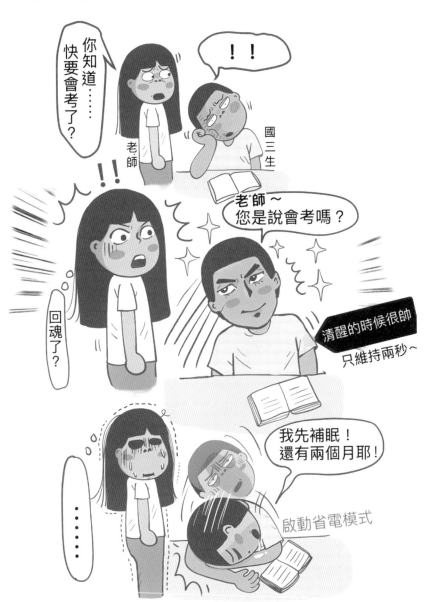

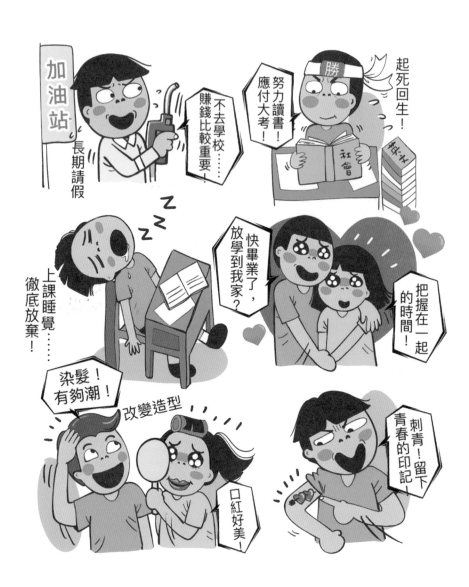

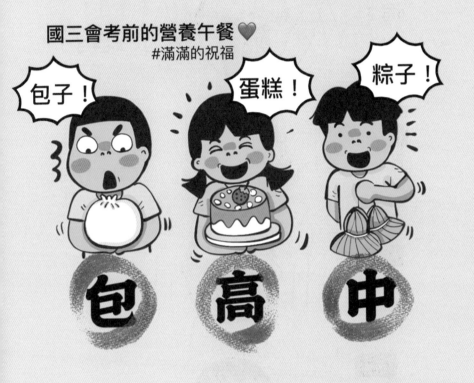

畢業好無聊

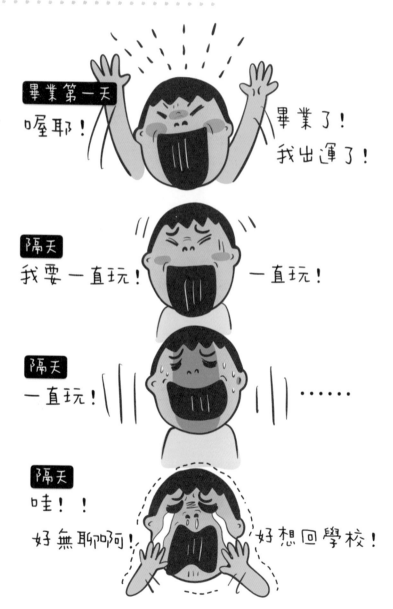

當我們「同儕」一起

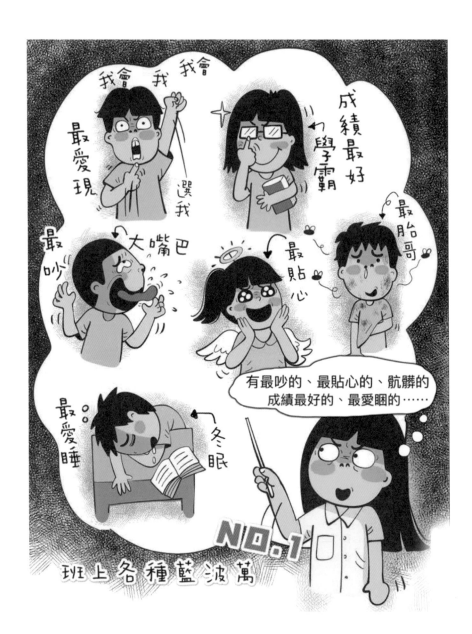

146

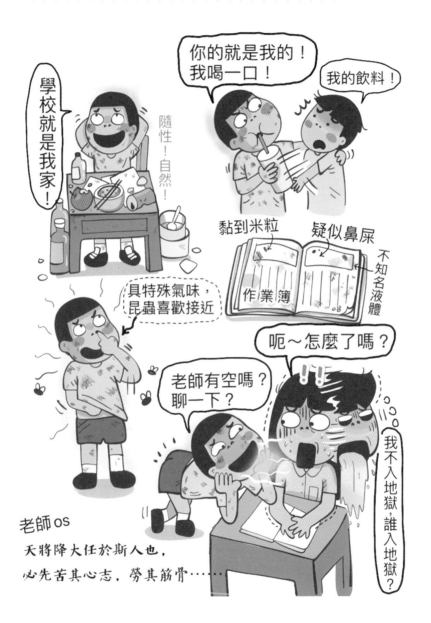

我不入地獄，誰入地獄？

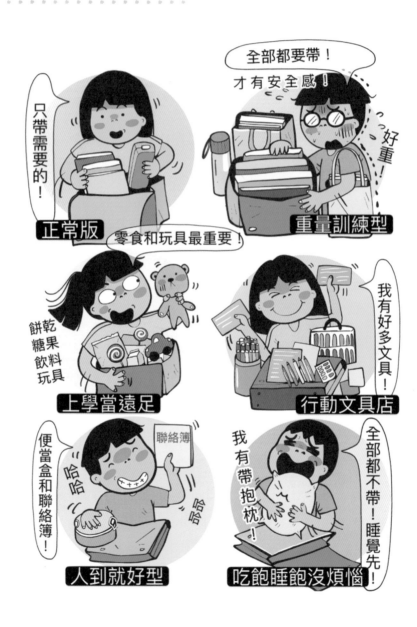

喜歡小動物的同學

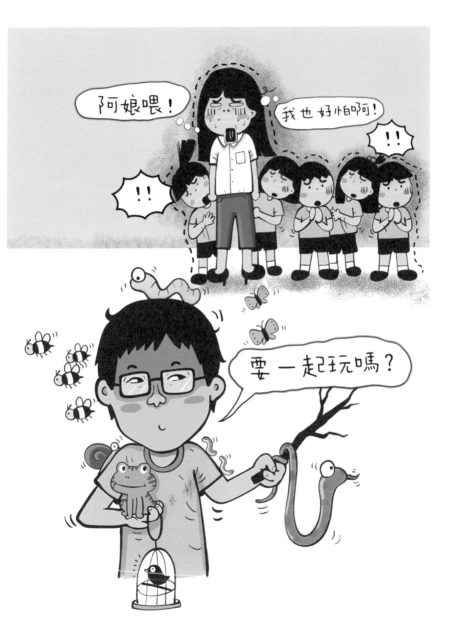

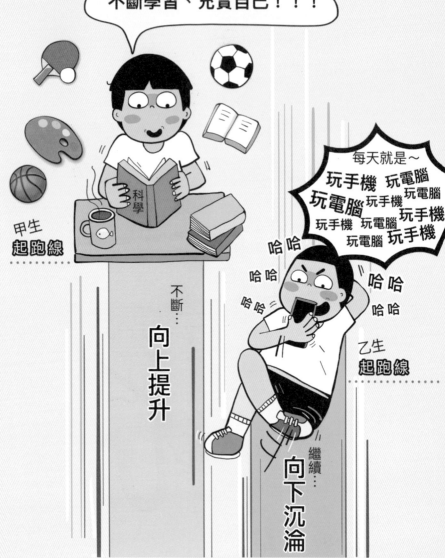

放學後

✓用餐休息
✓完成回家功課
✓準備隔天考試

✓簡單用餐
✓補習/安親班/才藝班
✓休息

✓用餐
✓玩樂
✓玩樂
✓玩樂
✓玩樂
……

段考前夕

這個簡單老杯教你

↗ 書僮

辛苦了 喝口人參補一下

皇帝不急 急死太監

一切都在我的 掌控之中

必勝

排定計畫 自動自發

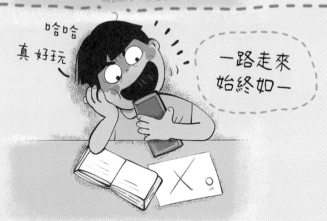

哈哈 真好玩

一路走來 始終如一

為時已晚

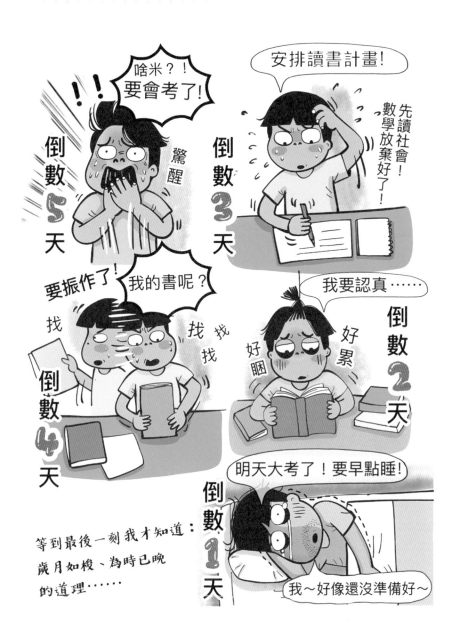

等到最後一刻我才知道：
歲月如梭、為時已晚
的道理……

家人、同儕兩面情

面對家人

面對同儕

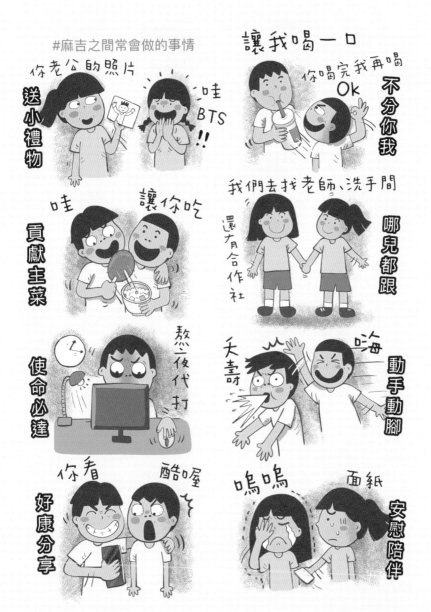

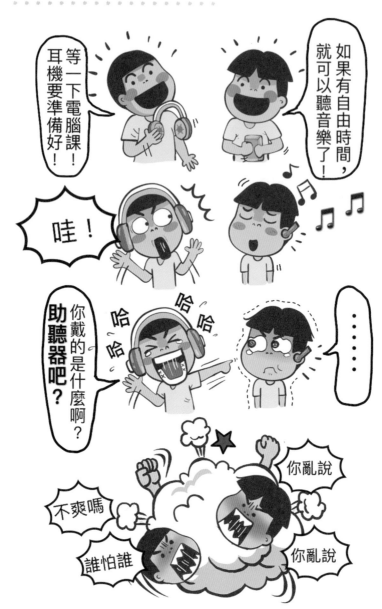

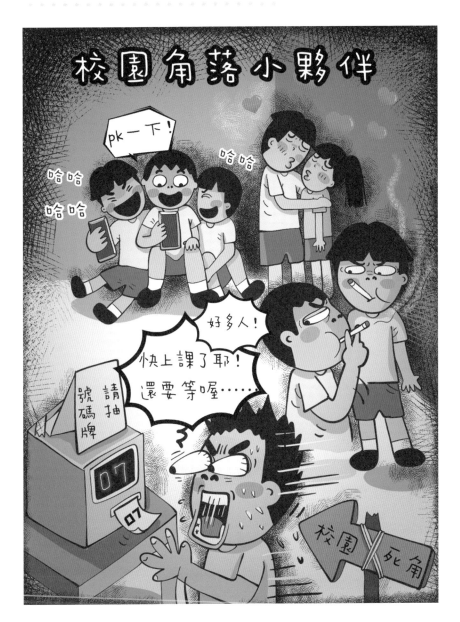

没有手機的日子

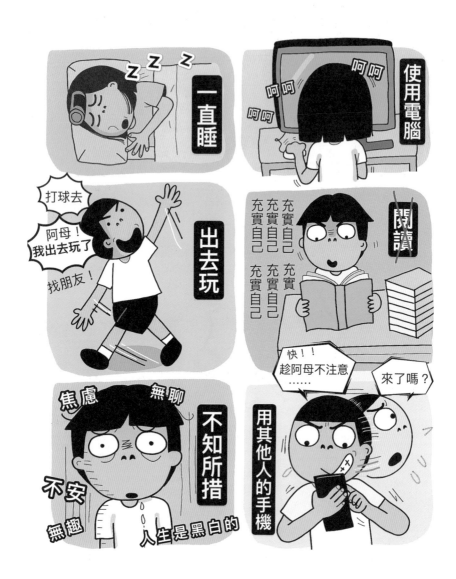

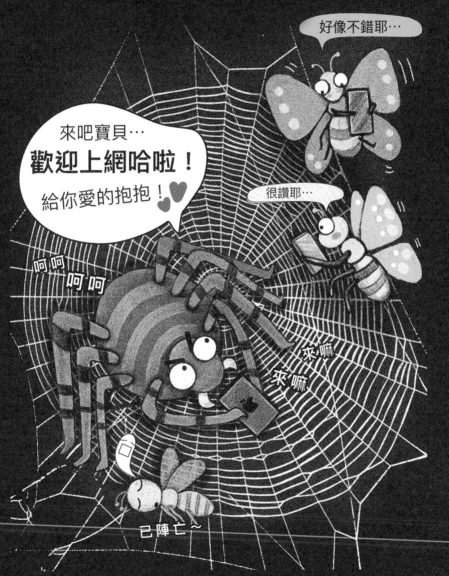

同學真心話

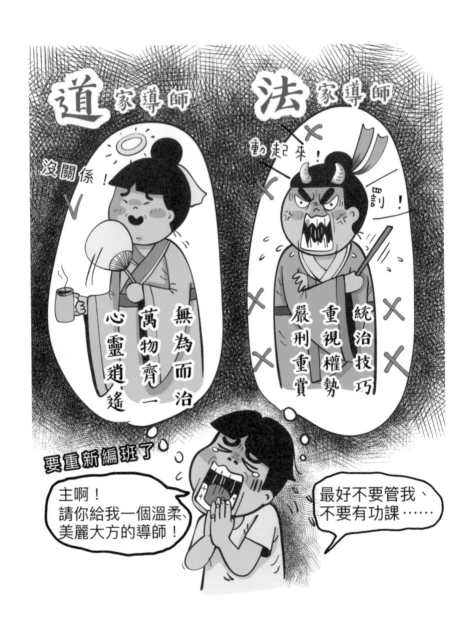

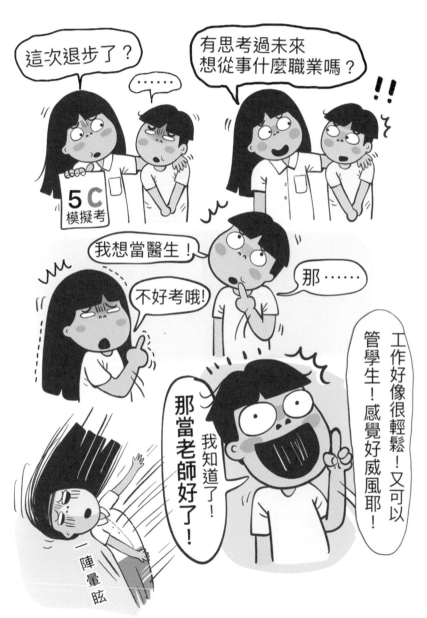

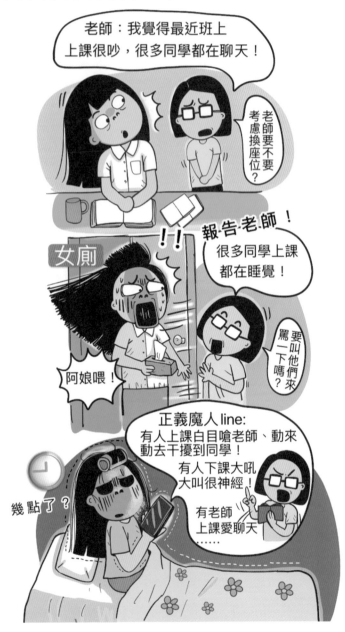

廁所文化

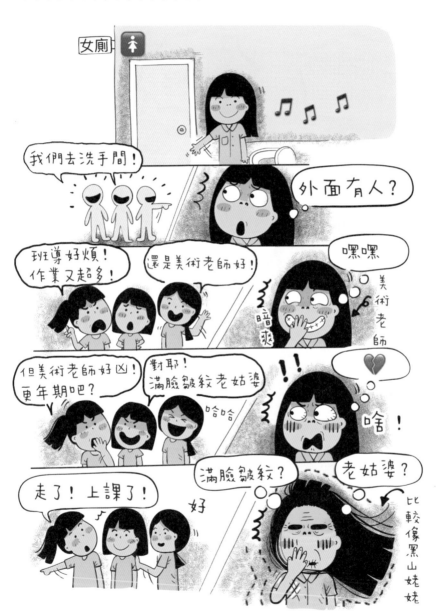

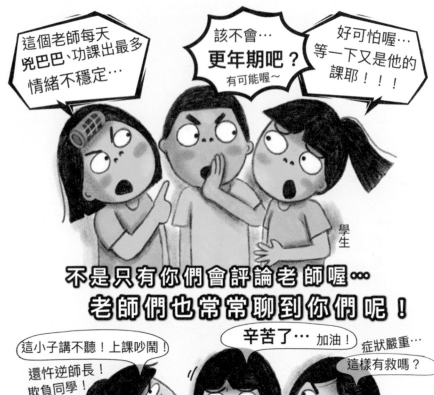

不是只有你們會評論老師喔…
老師們也常常聊到你們呢！

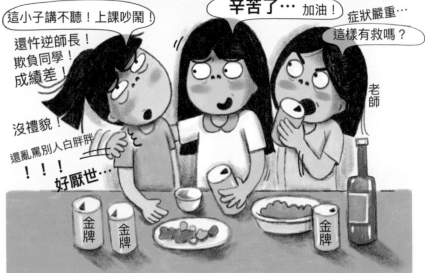

 變身

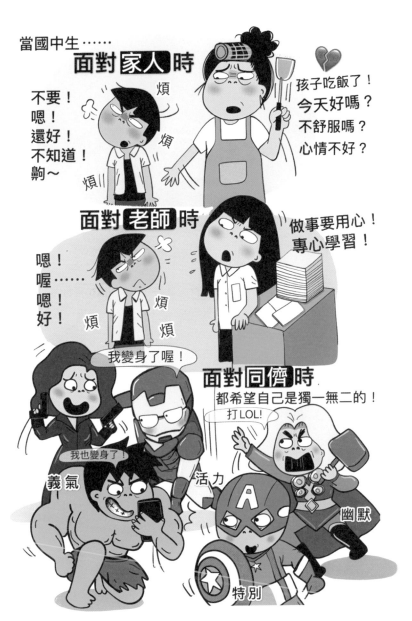

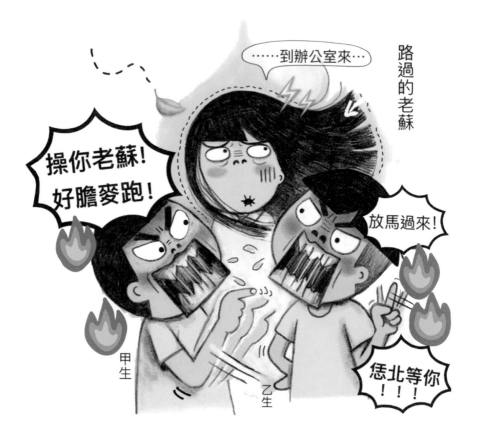

溫柔刺蝟

家有「青春期」小孩…

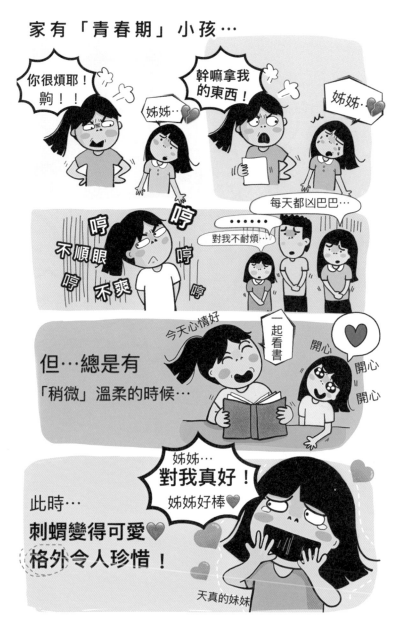

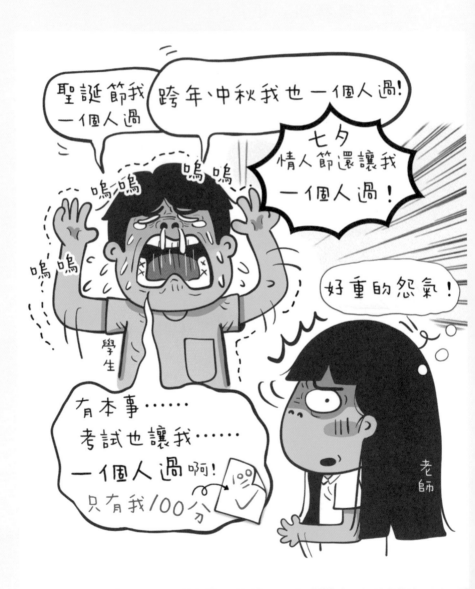

調時差

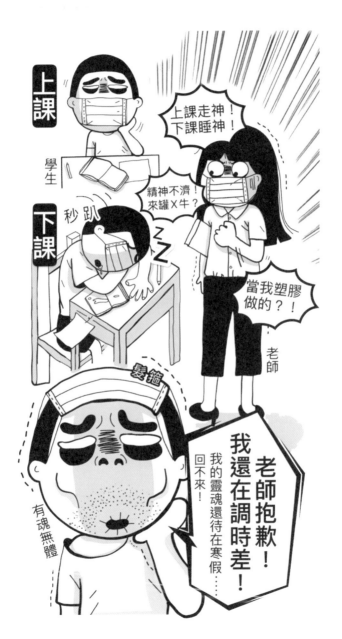

暗戀

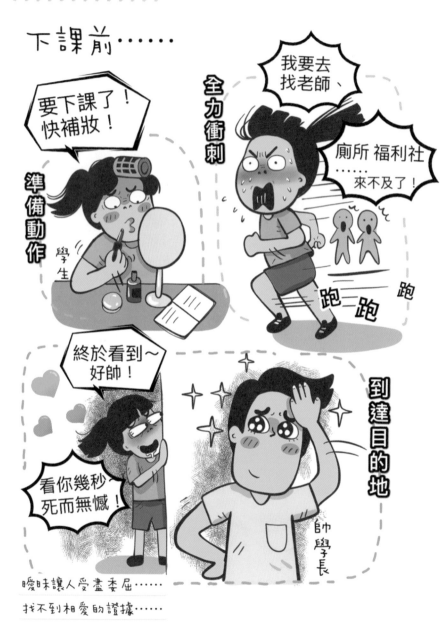

十八禁

大人在吵性別平等教育的同時…

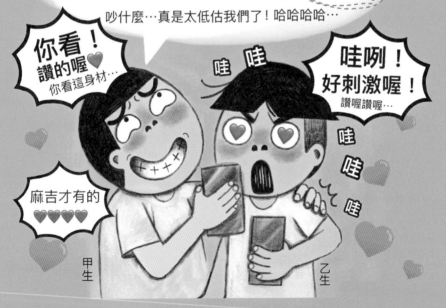

大人超無聊！一直在吵
有沒有教我們**那個那個**的事… ♥♥♥♥♥
他們實在太低估我們啦！其實**上網**找就有了啊！
說到**那個**…我阿爸阿母都不敢教我！ 三八…
害羞齁～
只能靠學校教啦… 再不懂的話，沒關係…
上網吃到飽，要找什麼都嘛 **沒煩惱**！
吵什麼…真是太低估我們了！哈哈哈哈…

你看！
讚的喔♥
你看這身材…

哇 哇

哇咧！
好刺激喔！
讚喔讚喔…

哇

哇

哇

麻吉才有的
♥♥♥♥♥

甲生

乙生

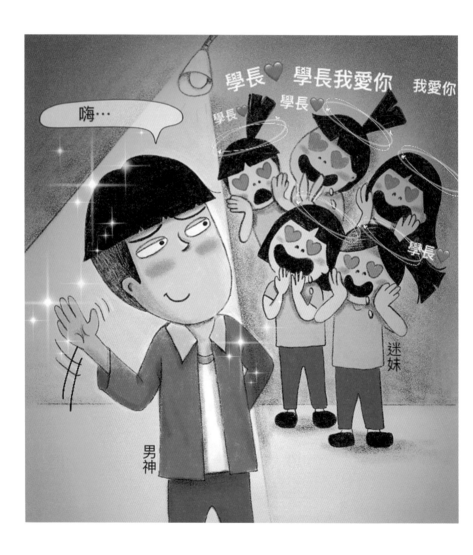

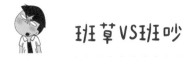

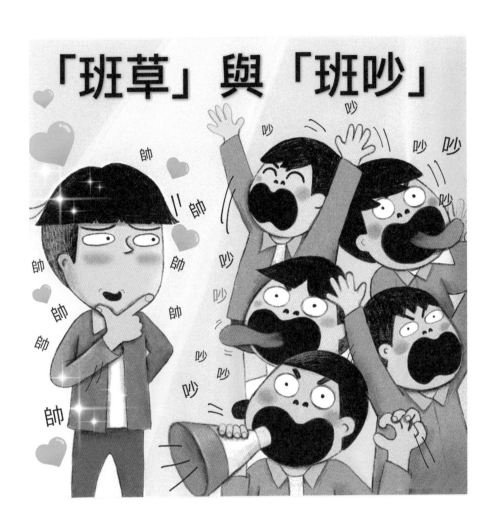

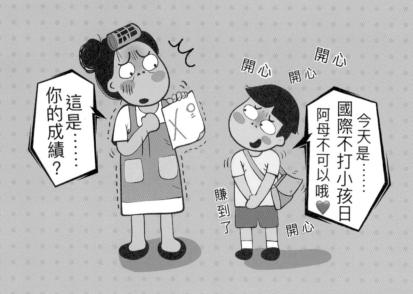

Chapter 3

爸媽
真難當

現代爸媽很斜槓，身兼數職管很寬：
老師好閨蜜、送飯工具人、
萬事碎唸機、成績指揮官……
左手安撫刺蝟小孩，右手與老師過招，
誰說當爸媽很簡單？！

爸媽，你累了嗎？

新的學期開始……

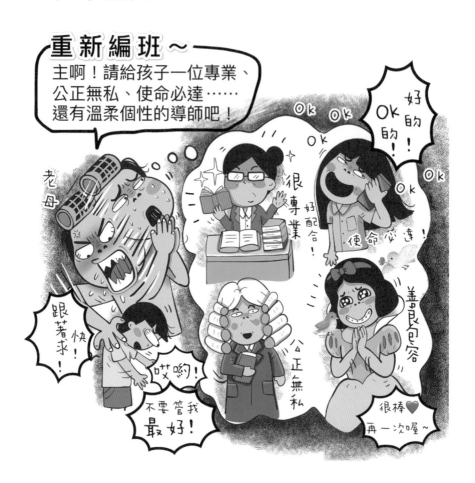

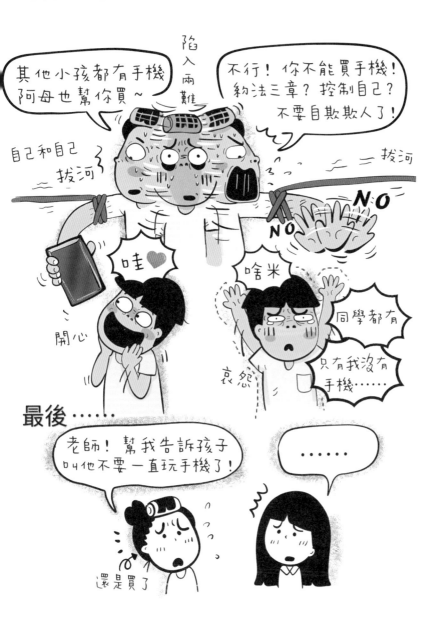

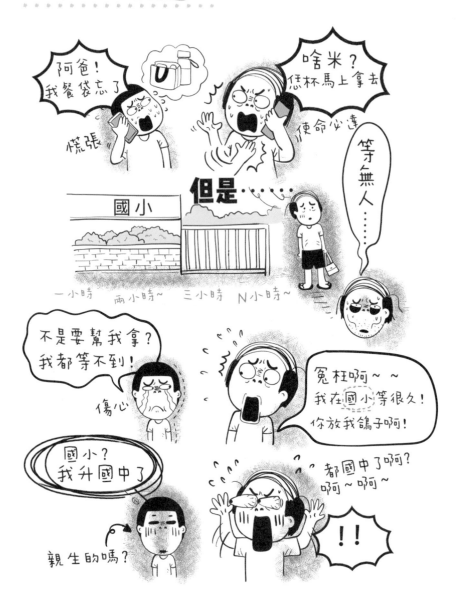

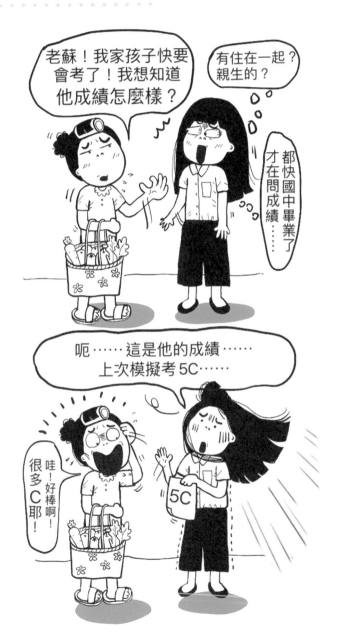

 碎碎唸

多喝些水，
比較健康！

 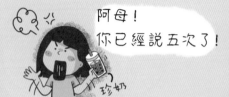 阿母！
你已經說五次了！

珍奶

多看點書，
不要一直玩！

 阿公！
你不要一直唸！

早點睡，
不要熬夜！

 好啦！
你又跳針了！

吃太多甜食，
身體不健康！

 煩耶！
講這麼多次！

 如果說一次你就聽，
為何我還要說第二次呢？

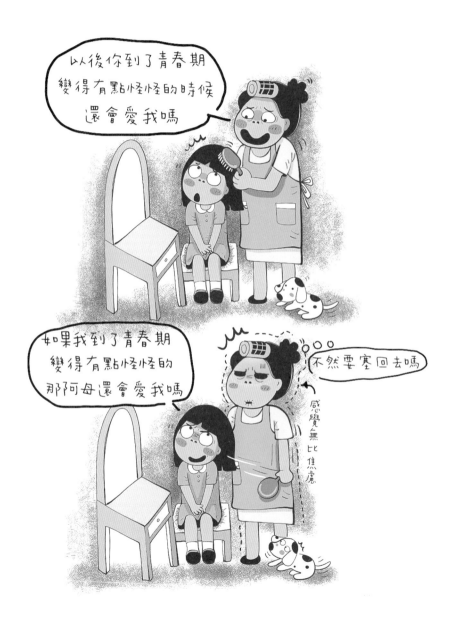

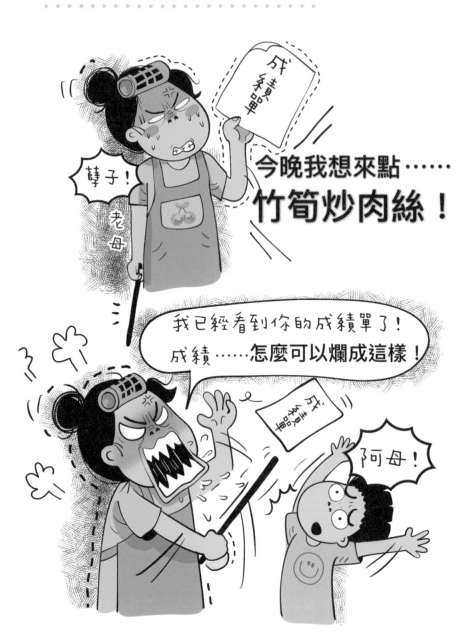

國際不打小孩日

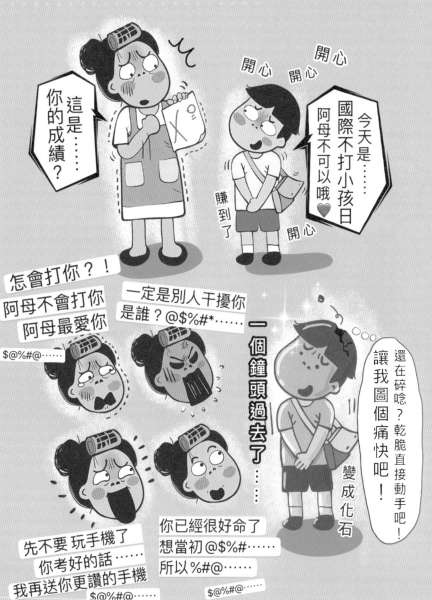

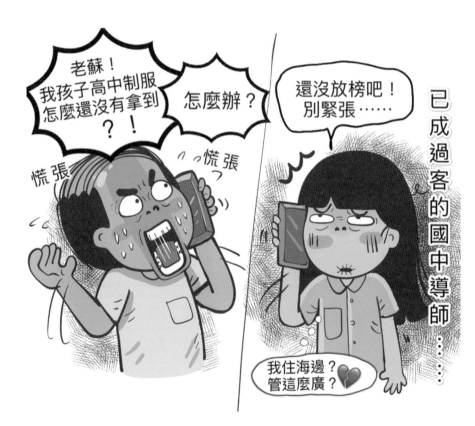

諜對諜

家長變閨蜜

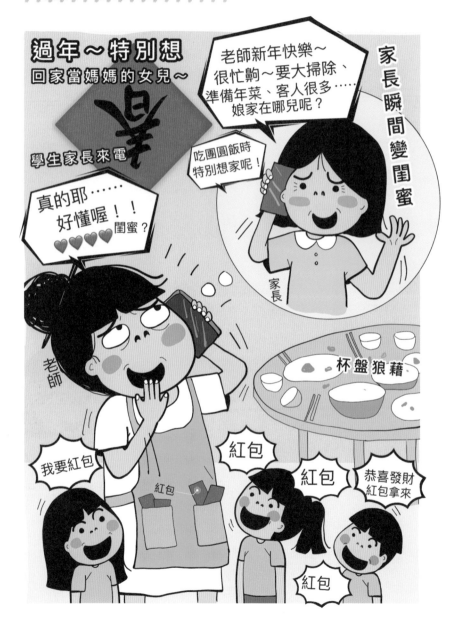

過年～特別想
回家當媽媽的女兒～

春

學生家長來電

老師新年快樂～
很忙齁～要大掃除、
準備年菜、客人很多……
娘家在哪兒呢？

吃團圓飯時
特別想家呢！

家長瞬間變閨蜜

家長

真的耶……
好懂喔！！
閨蜜？

老師

杯盤狼藉

我要紅包

紅包

紅包

紅包

恭喜發財
紅包拿來

190

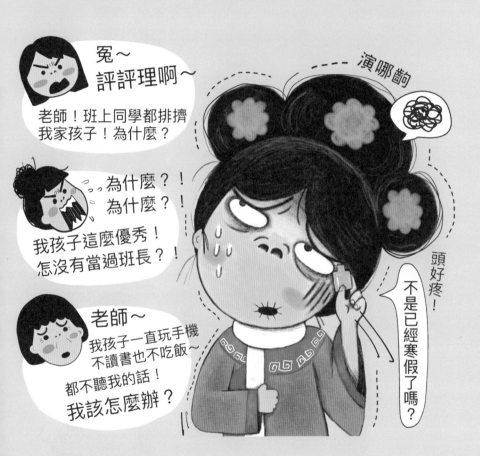

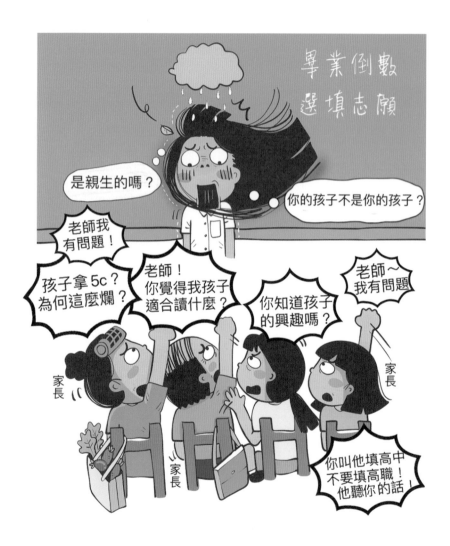

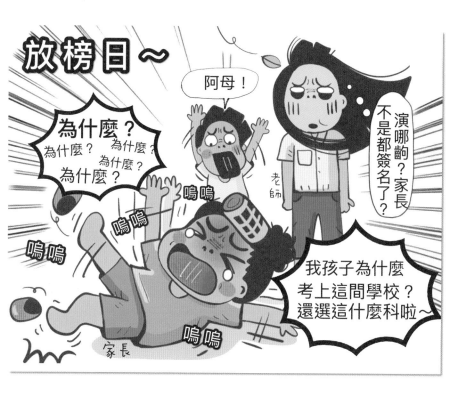

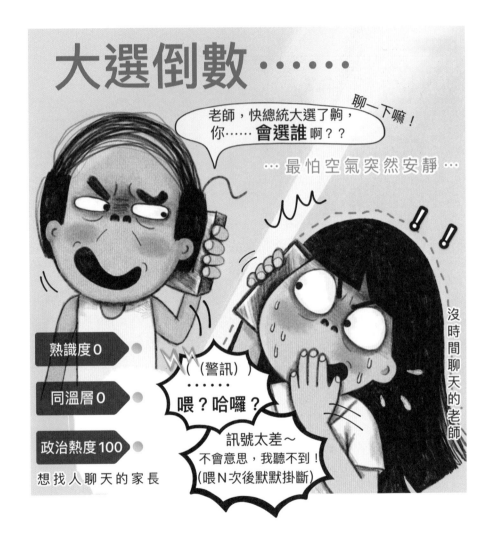

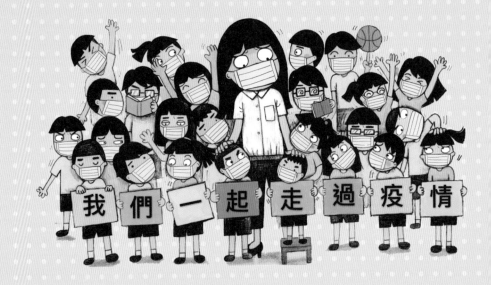

Chapter 4

我們一起
走過疫情

病毒肆虐的一年，人心惶惶的日子，

當直播教學、畢旅取消、「口罩半遮面」成為常態，

這是防疫期間最難忘的校園風景……

校園防疫動起來

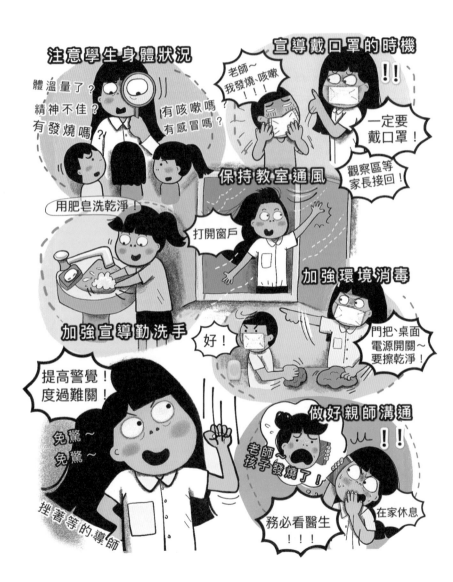

 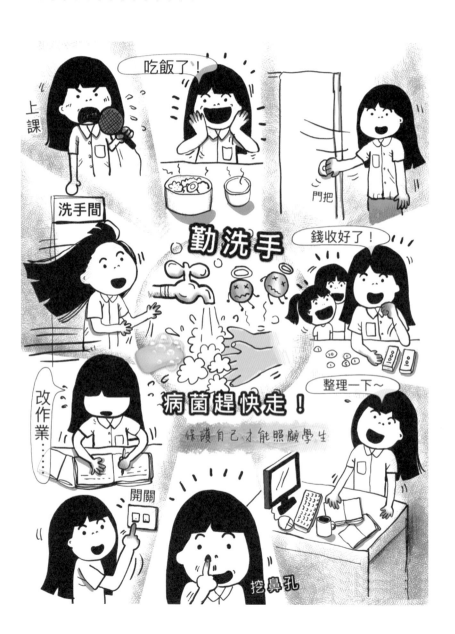

防疫篇／上課中……

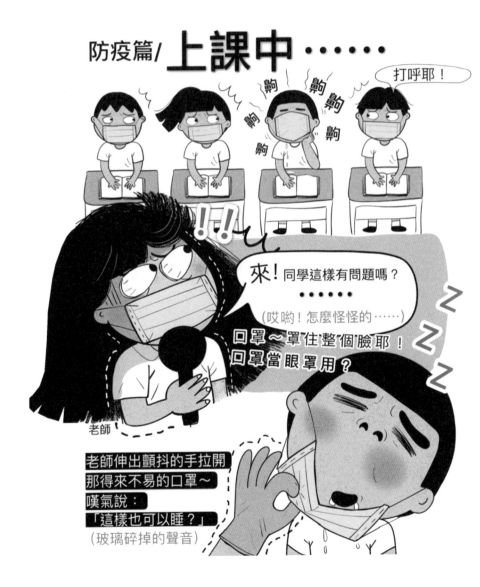

200

戴口罩好處多

老師哀怨的問：

戴口罩真的有這麼多好處？

幫我拿一下綠油精～我又缺氧了～

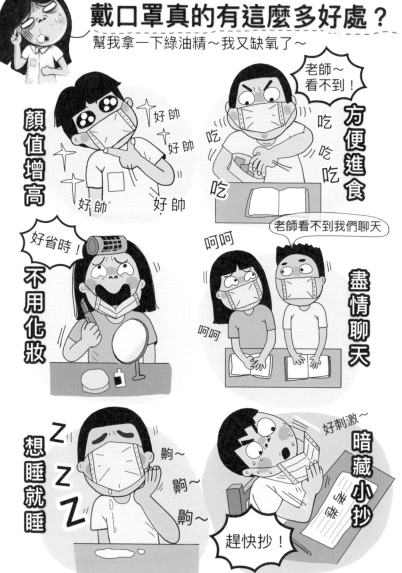

顏值增高

好帥 好帥 好帥 好帥

老師～看不到！

方便進食

吃 吃 吃 吃

不用化妝

好省時！

老師看不到我們聊天

呵呵 呵呵

盡情聊天

想睡就睡

ZZZ 齁～ 齁～ 齁～

好刺激～

暗藏小抄

趕快抄！

☑眼神 ☑眉毛上揚角度
☑魚尾紋的多寡 ☑說話語氣
☑肢體動作……
雖然老師戴口罩
我還是很懂她！

很精光的學生

狀況外的天兵

老師的心像海底針！
平常都不懂了，戴口罩就更難啦！

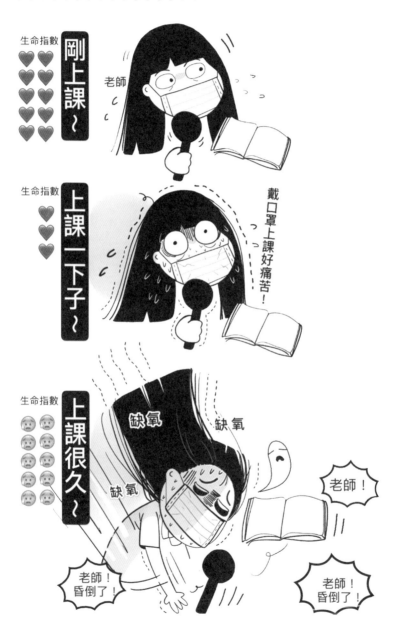

座位安排

校園防疫專家建議：學生座位應隔1.8公尺……

麥亂啦～

可是~~瑞凡~~專家～我班上有32個小朋友，1.8公尺…可能要排到~~走廊外面~~操場了！

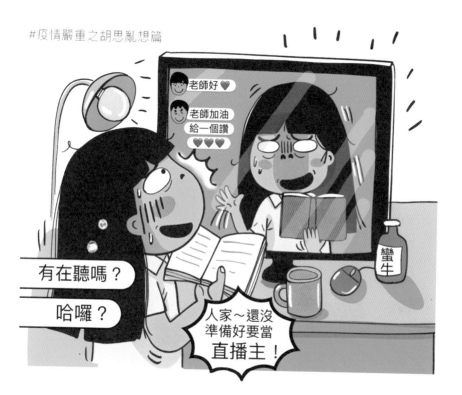

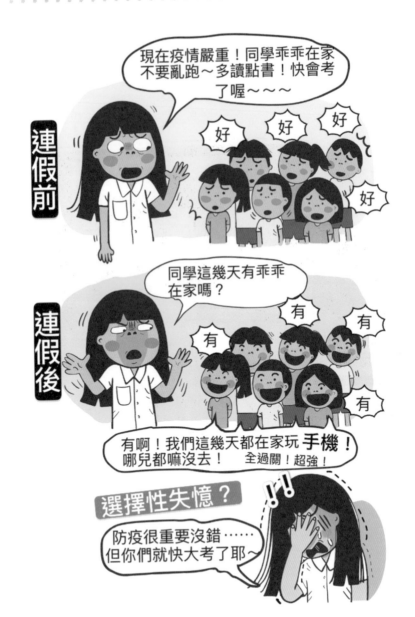

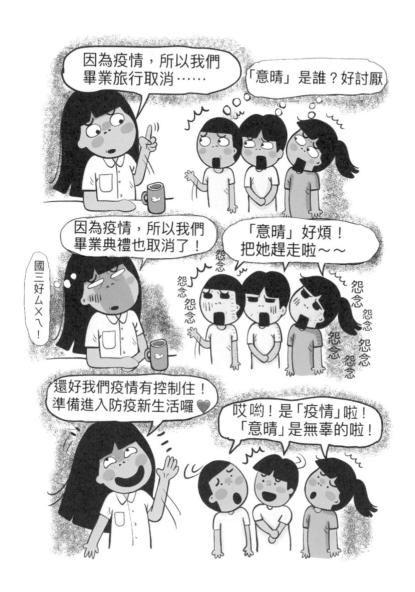

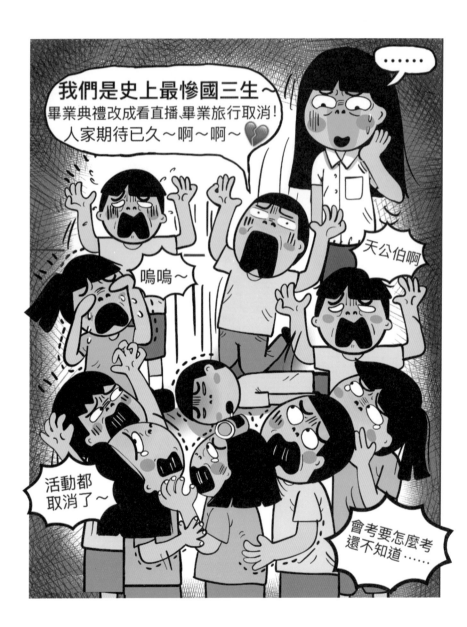

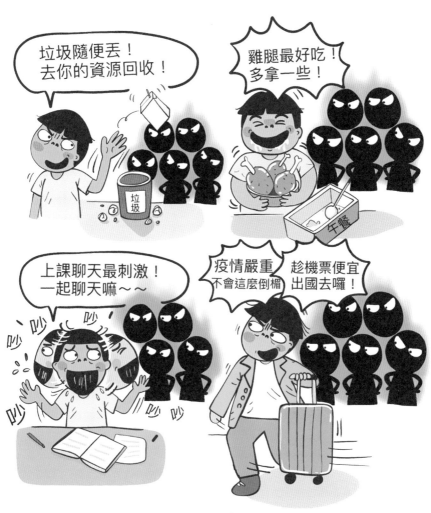

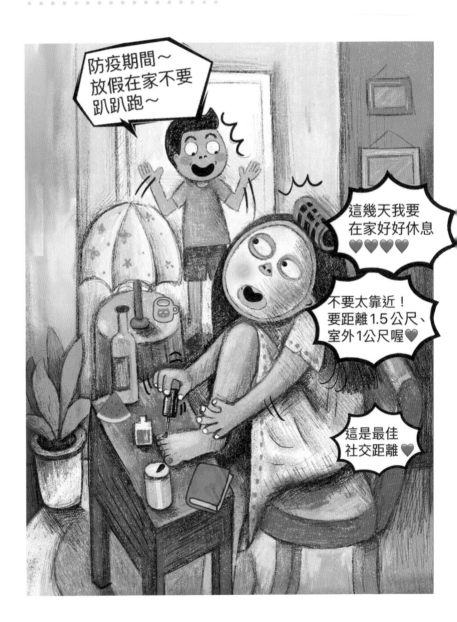

驚弓之鳥

小心謹慎、不慌張！

#台灣加油

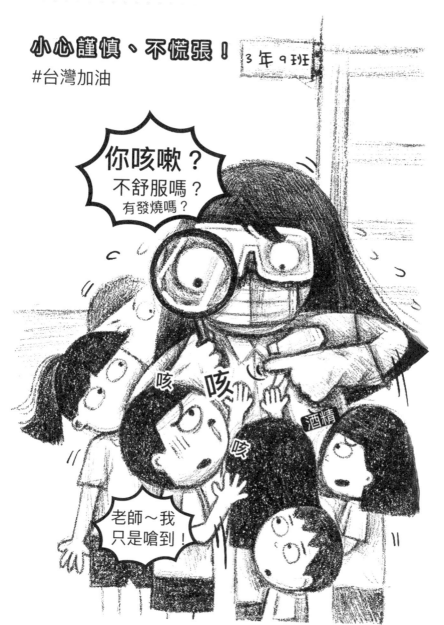

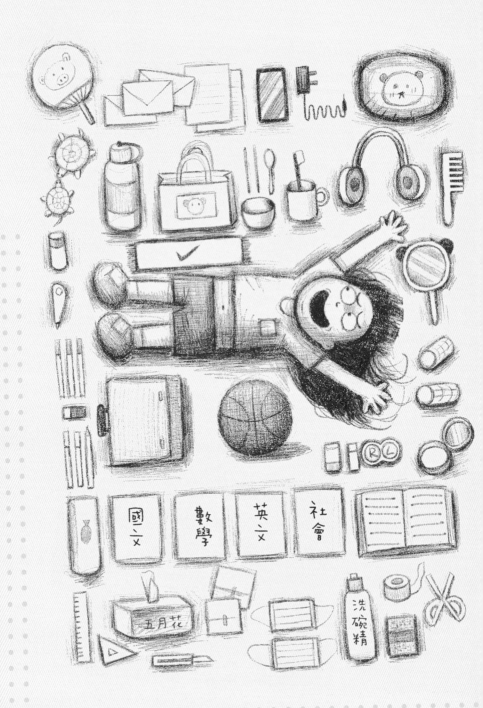

Chapter 5

老師
愛塗鴉

「當畫家」是我的童年夢想，一路受到親友、老師的支持。
當畫筆在紙上揮灑，就是我夢想成真的時刻……

從小我就愛塗鴉

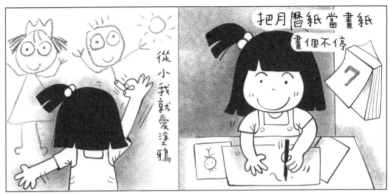

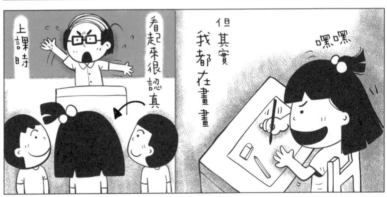

你們看這個造型　好美喔
哇
我們最愛畫古裝劇中的女主角

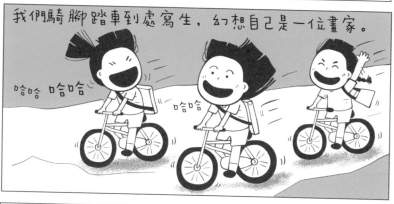

我們騎腳踏車到處寫生，幻想自己是一位畫家。

哈哈 哈哈
哈哈

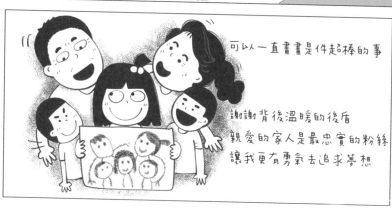

可以一直畫畫是件超棒的事

謝謝背後溫暖的後盾
親愛的家人是最忠實的粉絲
讓我更有勇氣去追求夢想

 # 第一次被稱讚

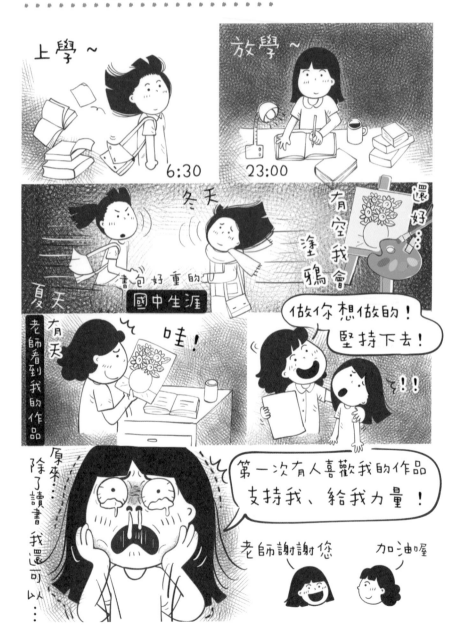

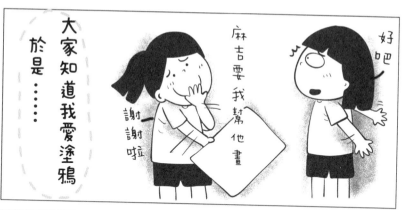

大家知道我愛塗鴉
於是……

麻吉要我幫他畫
謝謝啦

好吧

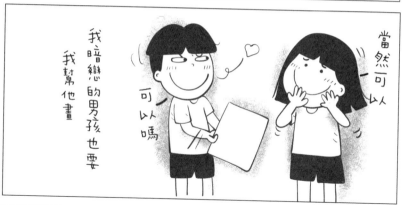

我暗戀的男孩也要
我幫他畫

可以嗎

當然可以

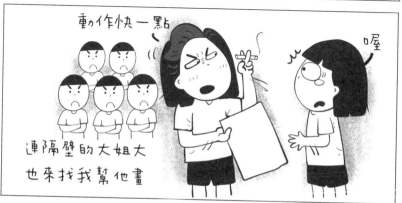

動作快一點
連隔壁的大姐大
也來找我幫他畫

喔

掌聲背後

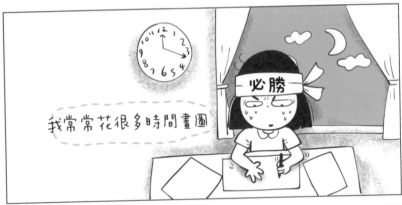

我常常花很多時間畫圖

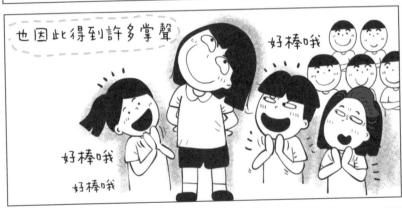

也因此得到許多掌聲

好棒哦

好棒哦

好棒哦

還有逐漸魔化抓狂的老師

功課呢

但掌聲的背後是一堆未完成的作業

考國之第三課
英文第三課
數學……

我完了

離鄉背井

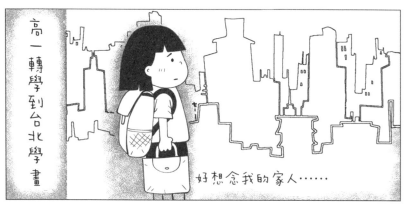

高一轉學到台北學畫

好想念我的家人……

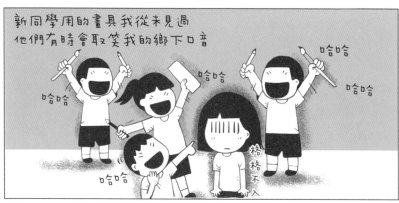

新同學用的畫具我從未見過
他們有時會取笑我的鄉下口音

哈哈
哈哈
哈哈
哈哈
哈哈
格格不入

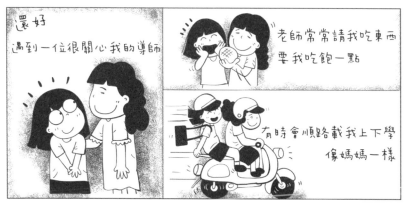

還好
遇到一位很關心我的導師

老師常常請我吃東西
要我吃飽一點

有時會順路載我上下學
像媽媽一樣

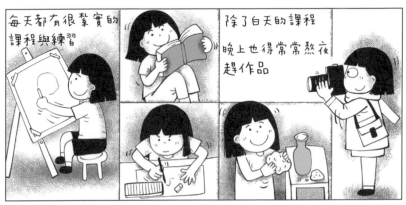

每天都有很紮實的課程與練習

除了白天的課程
晚上也得常常熬夜趕作品

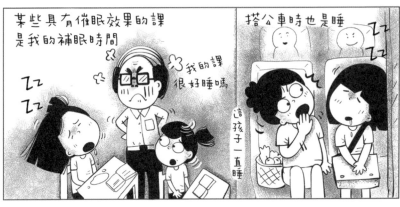

某些具有催眠效果的課
是我的補眠時間

我的課很好睡嗎

搭公車時也是睡

這孩子一直睡

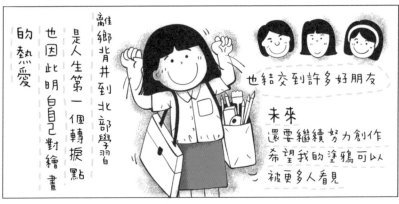

離鄉背井到北部學習
是人生第一個轉捩點
也因此明白自己對繪畫的熱愛

也結交到許多好朋友

未來
還要繼續努力創作
希望我的塗鴉可以被更多人看見

 ## 爸爸的期待

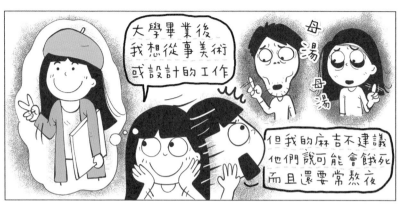

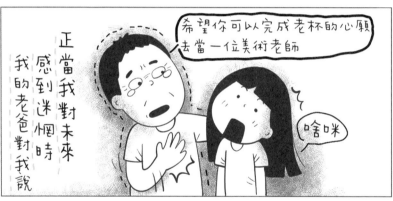

 ## 第一次當老師的感覺

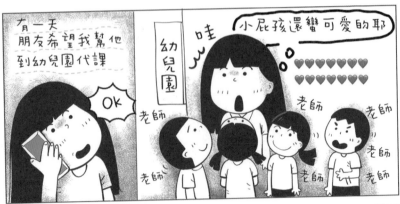

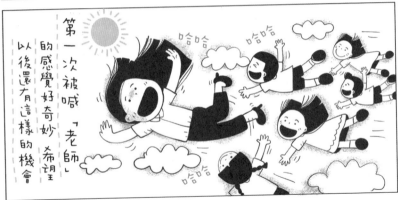

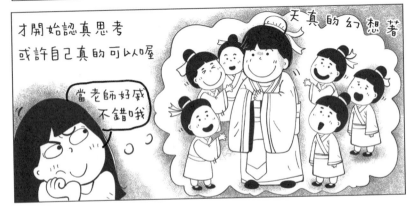

蔡詩芸愛塗鴉

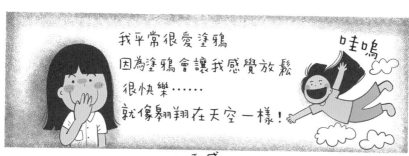

我平常很愛塗鴉
因為塗鴉會讓我感覺放鬆
很快樂……
就像翱翔在天空一樣！

哇嗚

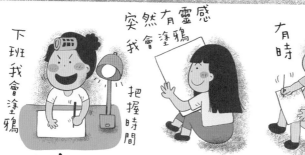

突然有靈感
我會塗鴉

把握時間

下班我會塗鴉

有月時

連在洗手間也會塗鴉

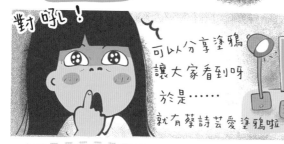

對吼！

可以分享塗鴉
讓大家看到呀
於是……
就有蔡詩芸愛塗鴉啦

成立粉專

耶斯

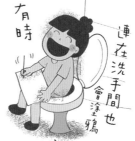

就這樣只要有作品
我都會把它分享在粉專上面
也因此結交到許多志同道合
的好麻吉 ♥
趣味剖析校園生活
讓更多人瞭解教育現場
真實的一面

孩子的教育不能等
一起加入我們吧♥

學校
很有事？

漫畫 | 蔡詩芸
美術設計 | 陳璿晴
內頁排版 | Freelancer

叢書主編 | 周彥彤
特約編輯 | 許嘉諾

副總編輯 | 陳逸華
總編輯 | 涂豐恩
總經理 | 陳芝宇
社長 | 羅國俊
發行人 | 林載爵

聯經出版事業股份有限公司
新北市汐止區大同路一段 369 號 1 樓
(02)86925588 轉 5312
2021 年 4 月初版
有著作權 · 翻印必究　Printed in Taiwan.

行政院新聞局出版事業登記證局版版臺業字第 0130 號
本書如有缺頁，破損，倒裝請寄回臺北聯經書房更換。

聯經網址 | www.linkingbooks.com.tw
電子信箱 | linking@udngroup.com
文聯彩色製版印刷公司印製

ISBN | 978-957-08-5713-9
定價 | 350 元

國家圖書館出版品預行編目 (CIP) 資料

學校很有事？/ 蔡詩芸著 . -- . 初版 . -- 新北市：聯經，
2021.04 . 224 面；14.8X21 公分
ISBN 978-957-08-5713-9(平裝)

1. 漫畫
947.41　　　　　　　　　　110002007